高职高专产教融合艺术设计系列教材

图形设计

赖小娟　林邦　主　编

林旭　副主编

清华大学出版社

北京

内 容 简 介

本书引导并培养学生将已具备的造型能力引向专业所需的设计方向,让学生通过图形设计创造性思维方式的训练,掌握将物发展成图的造型语言的表现能力。学生通过大量的图形训练以及对相关主题的思考,解决视觉传达设计中的许多问题,诸如对图形形态的认识,对图形形式的思考及创意概念的表达,图形创意表达的简化,并最终充分发挥传递信息的作用,同时能在案例的启发下去创造性地完成图形创意的设计表现。

本书适合高职高专院校艺术设计相关专业学生学习,也可以作为艺术设计相关从业人员的参考书。

图书在版编目(CIP)数据

图形设计/赖小娟,林邦主编. —北京:清华大学出版社,2021.1

高职高专产教融合艺术设计系列教材

ISBN 978-7-302-55799-9

Ⅰ.①图… Ⅱ.①赖…②林… Ⅲ.①图案设计-高等职业教育-教材 Ⅳ.①J51

中国版本图书馆 CIP 数据核字(2020)第 110979 号

责任编辑:张龙卿
封面设计:林 邦 徐日强
责任校对:刘 静
责任印制:丛怀宇

出版发行:清华大学出版社

网　　　址:http://www.tup.com.cn, http://www.wqbook.com
地　　　址:北京清华大学学研大厦 A 座　　　　邮　　编:100084
社 总 机:010-62770175　　　　　　　　　　　邮　　购:010-62786544
投稿与读者服务:010-62776969,c-service@tup.tsinghua.edu.cn
质量反馈:010-62772015,zhiliang@tup.tsinghua.edu.cn
课件下载:http://www.tup.com.cn, 010-83470410

印 装 者:北京嘉实印刷有限公司
经　　销:全国新华书店
开　　本:210mm×285mm　　　印　　张:10.25　　　字　　数:279 千字
版　　次:2021 年 1 月第 1 版　　　　　　　　　印　　次:2021 年 1 月第 1 次印刷
定　　价:59.00 元

产品编号:088993-01

前　言

图形是国际化的语言,是视觉文化中重要的组成部分。心理学研究表明,形象是吸引注意力、唤起人们思维和真实感知的源泉。图形创意与思维密不可分,思维能产生创意,思维是创意之母,创意是图形设计的灵魂。图形创意设计是利用超越现实常态的视觉加工,利用人与自然社会交流的种种情感形式,唤起人们的情感与思维,形成心理感应,从而给人以启迪和回味。图形语言的价值,在于由形象直截了当地引发情感与思维。

图形语言是人类有目的的创造活动,信息是图形的实质性内容。图形的意义不仅是承载信息,更在于传播效果,真正体现其价值的是富有真实情感意象的表现形式。图形语言是按照视觉规律创作的,是指向形态知觉心理的概念图形,是理性与感性、具象与抽象的高度融合,体现着一定的文化内涵、价值取向、行为方式等更高层次的信息,在视觉传达设计各个领域中发挥着巨大的作用。

"图形设计"课程承担着引导、培养学生将已具备的造型能力引向专业所需的设计方向与方法的重任,让学生通过图形设计创造性思维方式的训练,掌握将物发展成图的造型语言的表现能力,减少进入专业设计课程后的学习障碍。"图形设计"课程通过图形的设计来培养学生对创意的思考和设计观的形成。通过大量的图形训练以及对相关主题的思考,学生可以有效地解决视觉传达设计中的许多问题,诸如对图形形态的认识,图形形式的思考及创意概念的表达,图形创意表达的简练和思想的深化,以及最终完成传递信息的图形创意职能,并在案例创意的指导下创造性地完成图形创意的设计表现。图形创意设计是一门独立的艺术,它在设计中既能充分满足艺术的种种审美要求,又能解决信息、技术、学习、生活及大众传播的需要。

编者长期担任"图形设计"课程的教学工作,有较丰富的教学经验。"图形设计"是所有艺术设计专业的基础设计课程,图形创意设计培养学生摆脱习惯性的思维方式及表现技巧,引导学生从新的角度去观察、认识、理解、表达事物,为专业设计打下良好的创意基础。

本书在编写过程中得到了清华大学出版社的大力支持,在此深表谢意!在本书编写过程中,赖永成、林泽、林帮伟、赖永中、吴坚松、周静、林帮梁、林帮栋等人积极参与并给予了支持,在此表示感谢!非常感谢学生们配合我们的教学工作,创造出许多优秀的作品!由于选用作品众多,无法一一标明作者姓名,在此深表歉意!

由于编者水平有限,在本书编写过程中难免有不妥之处,敬请读者批评、指正。

编者
2020 年 9 月

目 录

第一章　图形设计概述

一、图形设计的起源与发展

人类要认识自然、社会，必须依靠视觉和思维，而视觉与思维又与图形形象息息相关。图形的产生源于人类认识自然和改造世界的需要。但只借助自然形象是不完整的，还要进行创造。创造不仅是为了表达自然形象，也是为了表达概念。文字作为语言符号可记录人类的历史，是人类文明的标志，而图形符号比文字更早地记录下了人类的精神追求与渴望，比如，法国南部洞穴艺术图形的出现较文字更为久远。

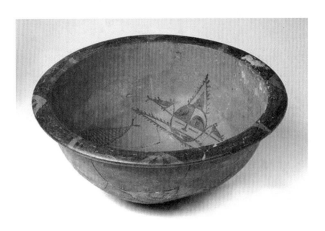

结绳记事是古老的记事方式之一。原始人类往往用颜色不同、长短不一的绳子打结，除了能够记录数量以外，还能够表示事物的性质和关系。结绳记事的形式经过人们世世代代的流传演变，也超出了记事的功能，具有一定的内涵和意义。与结绳记事共同存在的另一种方法是在竹木上刻画记事。原始人类在竹片或树皮上刻画各种纹道、符号和图形，作为记录事物的方式。这是人们对事物观察后，经过思考，将其模仿、刻绘出来的，带有设计、创作的成分。这些符号、图形经多年的沿袭，约定俗成，形成了日后的文字或各种图像的雏形。从这些图形里我们可以感受到原始人的精神性和文化性。因此，这类图形是最原始的记录行为，也是图形用于视觉传达活动最早的文化现象。

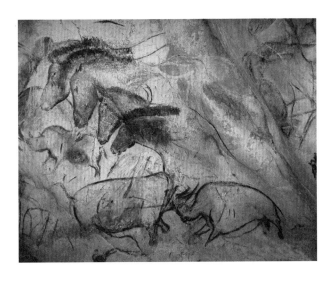

从人类交流史上看，图形的交流形式可以追溯到原始社会人们在石头上的刻画和洞穴壁画。人们最早的远距离和历史性交流主要是通过图形，这不仅是人类艺术天性的反映，也是人们相互交流的一种方式。它表现在许多原始艺术作品中，如陕西半坡彩陶人面鱼纹以鱼和人的面纹结合，轮廓共用，以抽象的手法绘制，线条简洁明快，色块分明。

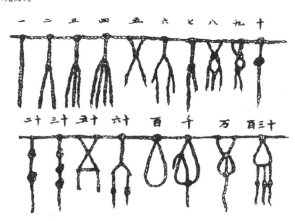

在人类历史的进程中,图形符号起到了连接历史与时空的作用。人类文明得以进步,一个重要的因素就是人们能将生活中获得的知识、经验,通过图形符号传给后代,使后代能在先辈经验的基础上前进,世代相承而延续不断。

图形符号的出现正是人们观察自然、总结经验的结果。比如汉字就是继语言之后的一个图形符号系统,以象形为主要特征,尤其是山、水、日、月、雷、雨、龟、鹿、鸟、马、鱼、象、鸡、虎等字,是自然界中形象化的记录。错综复杂的历史记忆被浓缩在一个个象征性的符号中,释放着强大的感染力。

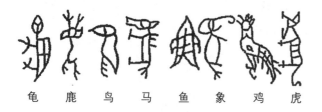

龟 鹿 鸟 马 鱼 象 鸡 虎

太极是道家哲学名词,这一名词影响了儒学、道教等中华文化流派。太极图是古代中国的文化符号,从孔庙大成殿梁柱,到老子楼观台、三茅宫、白云观的标记物;从道士的道袍,到算命先生的卦摊;从中医、气功、武术及中国传统文化的书刊封面、会徽会标等,太极图无不跃居其上。广为人知的太极图,其形状如阴阳两鱼互相纠缠在一起,因而也被称为"阴阳鱼太极图"。

我们在研究历史的时候,要随时去思考:某个时代背景下某个图形为什么会是那样的形式?可以从远古的经典作品里获得创作灵感,同时我们也会惊异于它们的艺术魅力。

印刷术是我国古代劳动人民经过长期实践和研究发明的。11世纪随着社会生产力的迅猛发展和商业活动的兴起,印刷术得到了重大的发展,以锡、铜、铅等金属制成的活字版问世。发展到19世纪中叶,随着新技术的发明,印刷术已由手工生产方式过渡到机械化、自动化的生产方式。印刷术的改善,更新了图形创意设计的传播形式,在传播模式上产生了飞跃性的突变,图形创意的传播媒体也得到了发展。为了适应广告宣传的需要,标志、招贴、插图、摄影等各种形式的图形被广泛地应用于商业活动,图形创意迈入了多元化的发展空间。

二、 图形设计的概念和含义

(一)图形设计的本质特征

（1）由绘、写、刻、印、摄影以及图像处理软件等手段产生相应的图像符号。

（2）说明性的图画形象,以有别于语言、文字的视觉形式。

（3）可以通过各种手段进行大量复制。

（4）以视觉形式进行信息的传播。

(二)图形设计的概念

著名的设计理论家尹定邦先生在《图形与意义》中指出:"所谓图形,指的是因图而成形,也就是人为创造的图像。"图形存在的价值是传达。图形设计是把创意、动作、情感、气氛以及其他一切非语言的交流形式综合起来,并以视觉形式表现出来的过程。图形设计通过可视性的设计形态来表达创造性的意念,也就是让设计思想以一种形状进行呈现,并且能够通过各种手段和视觉形式进行大量复制和广泛传播。

（三）图形的视觉传达功能

图形设计是一种视觉语言，在这个语言系统中，存在着构图、视觉设计、连续性、运动和视点等特定的词汇和潜在语言。图形设计的主要功能是传播视觉信息，是为某个具体问题和目的而创作，因此要考虑信息传达的有效性及准确性，希望把观众融入图形创意设计的场景中，并且不让他们感到迷惑和混乱。观众越是能够自然地融入图形创意设计空间中，他们就越容易追随设计师的叙述或情感走向。设计师所使用的图形创意设计技法不仅是为了传达自己选择的信息，更是表达潜在情境和蕴含其中的情感内容；而绘画所表达的通常是设计师个人的态度和观点，不一定关注观众的感受和理解。

表现形式多种多样的图形创意设计，主要为平面设计，即二度空间设计。二度空间领域是人类最基本的创作空间，这种设计造成的深度是一个假想的空间。

开始时只是在插图、书籍装帧和广告中运用图形创意设计，现在已被广泛应用于图表、标志、符号、装饰、包装、印刷、印染、报纸、杂志、视频影像、计算机、摄影等众多领域。随着科学的进步和社会的发展，图形艺术形式越来越引起当代设计师的重视。随着图形理论的建立，优秀的设计师不仅研究当代的图形和设计理论，还从各种相关艺术及新的科技探索中得到灵感，并且以独特的观察力和令人惊叹的丰富灵感去开发一个又一个新的图形领域。

随着计算机的普遍使用，设计手段的表现手法飞速发展，丰富了图形表现的语言与技巧，提高了图形设计的精准性，缩短了实际设计的时间，使图形设计工作者拥有更多的创意时间与空间。

平面设计是由图形、色彩、文字三大设计要素组成的，作为三要素之一的图形设计是关键的一环。图形设计是否成功，将直接影响到三要素之间关系的内力和信息的准确传递、沟通及理解。优秀的图形设计可以在没有文字的情况下，通过视觉语言进行无声的沟通交流，跨越地域的限制，突破语言的障碍，融合文化的差异，从而达到无声感染的艺术效果。图形比文字更形象、更具体、更直接，是沟通世界的"世界语"。与文字符号相比，图形符号具有直观性、生动性、概括性的特点，这就是图形的魅力所在，也是文字无法取

代图形的一个重要原因。

由"意"和"形"组成的图形创意设计，目的是以"形"达"意"，是将特定的信息和概念视觉化地再现。然而有些事物可以直接表现，有些信息和概念却是不可见的，但是可以感受和理解。图形创意设计同样要使之可见，并且最终使受众在观看后能够感受和理解，直至还原为最初特定的概念与信息。

图形作为一种特定的信息传递方式，对于概念的转化和传递不仅仅是原样复制的，而是扩充后进行传播的，即图形对原概念不仅仅是简单的陈述，而是升华和提高的再创造过程。

三、图形设计的意义和原则

（一）图形设计的意义

图形语言是人类有目的的创造活动，信息是图形的实质性内容。图形的意义不仅在于承载信息，更在于传播效果，真正感人的是富有真实情感意象的形式。

平面设计中的图形，无论是具象的还是抽象的，旨在创造一种能够迅速传递信息的印象。若想使人们在瞬间被所要传递的信息所打动，直观的图形必须在瞬间给人留下完整、深刻、强烈的生动形象，并能让人们产生联想，达到形有尽而意无穷的效果，从而使信息得到正确、充分的传达。不可否认，许多优秀的图形设计具有很高的艺术欣赏价值，正是由于其具有如此的魅力，才在设计艺术中独树一帜。

图形语言是指按视觉规律创作的，指向于形态知觉心理的概念图形，是理性与感性、具象与抽象的高度融合，体现着一定的文化内涵、价值取向、行为方式等更高层次的信息，是视觉传达设计各个领域的根本所在。图形是一种视觉语言和有意味的形式，是设计作品中敏感和倍受关注的视觉中心。优秀的设计作品都以自己独特的图形语言准确、清晰地传达设计主题，使概念、思想、情感借助媒介得以表达。图形语言蕴含着设计者心灵世界和精神世界向往的全部情感。它有时是在特定思想意识支配下将某一个或多个元素进行组合，以富有深刻寓意的哲理给人们以启示；有时是用创造性思维模式寻求审美的现代性和图形的趣味性，以一种蓄意刻画的表达形式，追求美学

意义上的升华。图形的各种创作方法既可以为图形的创作者打开思路，又可以为图形的需要者、使用者和欣赏者提供选择与理解的便利，进而更好地实现图形的意义与价值。

（二）图形设计的原则

许多设计大师都给现代图形创意设计提出过一些原则。现在被大家较为认可的原则如下。

（1）可视性：突破一般视觉的习惯，力求以集约化、符号化的形式表现最丰富的内容，通过高度精练的图形语言和易于理解的构图秩序传达预想的意义。

（2）独特性：追求原创，有独特的表达角度、新颖的表现手法、与众不同的形式语言，这是其个性所在和生命力的体现。

（3）单纯性：追求简明扼要的叙述方式，力求用最简单的图形表达最强烈的意思。

（4）审美性：在进行图形设计的过程中，要以审美的眼光为前提，美的品质是图形设计追求和表达的最终目的。

（5）象征性：用图形设计来表达一定的象征意义，追求形式和主题的高度统一。

（6）传达性：图形以最简单明了的语言承载并传递信息，达到与受众沟通、交流、互动的效果。

图形设计的原则在许多作品中都得到了很好的应用和体现。以下进行举例说明。

荷兰著名版画家埃舍尔的《婚姻的联结》作品中，用弯曲变化的带形将情侣的头像缠绕在同一空间中进行融合，形成一对联合体，象征永无终结，给人一种梦幻般的空间遐想。

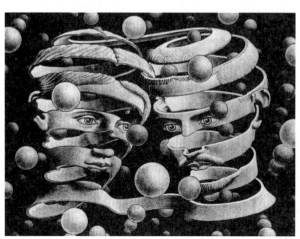

法国著名画家亨利·马蒂斯所画的《庄园主》戏剧海报，其主体元素采用了一根硕大的香蕉，它所占画面超过版面的三分之一。香蕉的中间部位被一根绳索往左右方向使劲拉扯，香蕉上下端迅速膨胀，在视觉上产生强大的挤压感，让人目光聚集在绳索紧勒处，这与戏剧要反映的主题思想恰好吻合。在图形创意中，马蒂斯通过两个本不相关的元素进行内在属性的结合，并赋予新的含义，给人留下了思考空间。

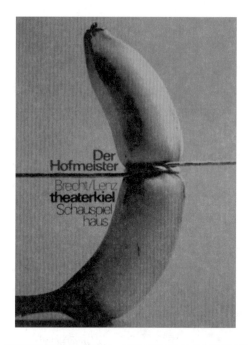

美国著名画家西摩·切瓦斯特为图钉集团所做的宣传海报中，他用一个公鸡头置换穿着西装的绅士的头部，将主题元素进行了强调，说明图钉集团就像一只敢斗的雄鸡，追求标新立异、敢于创新、雄起执著的精神。

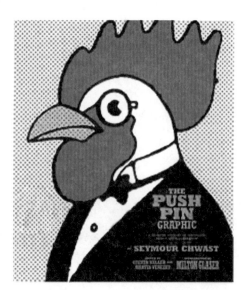

德国画家岗特·兰堡对土豆有一种特殊的感情，他认为土豆是德国的民族文化。他的土豆系列招贴画中令人称道的不是土豆本身，而是奇特的创意和视觉效应的魅力。

第二章　图形设计的基本元素

无论是绘画还是设计,都离不开对基本元素的学习与研究。对图形设计基本元素深刻的认识与感知,是图形设计师非常有益的基础训练。

学习图形设计语言,需要设计师付出时间去探索,并根据不同的要求,理解视觉化表达的方式,掌握和运用图形语言及其表现工具。有些技术要求是一成不变且十分严谨的,要确保这些要求都能得到满足。很多时候,那些表面看起来是纯技术性的要求,也会被用作视觉化表达形式。必须对这些基础知识,尤其重要的是对各种可能性有牢固的理解、了解。设计中应了解可以使用哪些基本元素,这些基本元素有哪些潜力。技法往往不仅仅是为了传达我们所选择的信息,也是表达潜在情境和蕴含其中的情感内容,它是富于视觉表现力的解决方案,可以使画面形成丰富、完整的带装饰性的艺术形象。

一、视觉元素

世界本身就是元素的世界,任何事物的存在都离不开元素的组合,我们所谈的元素组合是指设计元素的组合,也就是指从自然的特征中提取出来的同类或近似的造型元素并进行再造重组。图形设计则可以将不同的视觉符号提炼成单一的符号元素,这些单纯的造型元素是设计的基本单位,可以通过有秩序的空间组合,创作出有创意性的设计图形。

元素的组合方式是自然规律的体现,如果我们能够仔细地观察生活中的事物,就可以发现在我们的周围有着多样化的元素组合形式,我们可以从中获得许多创意灵感,比如树木的叶子、山石的结构、建筑的形态、机器的零件等。另外,在生活的体验中,我们也会发现许多元素组合的现象。我们在儿童时代大多都玩过积木,一块块相似的木块可以摆出不同形状的高楼、桥梁,各种木块具备了统一的元素组合;另外,在

餐桌上也会经常看到以某种菜肴组合出来的花卉、动物造型,其元素也是单纯的。如果我们将眼光投向丰富的自然世界和生活就会发现,单纯的元素组合是客观世界的反映,由某种单纯元素组合成的形象在生活中是随处可见的,可以引发出无数的创意想象。

那么,怎样才能从自然中发现有创意价值的单纯元素呢?从设计方法上可以分为两个步骤:一是要在某种物体的启发下引发出设计的兴趣和愿望,从中发现并抽取有意义的视觉元素,以此作为图形设计的基本材料,这种基本的材料就是组合图形的基本元素;二是把设计元素赋予同一种符号特质,用多变的形式改变图形的属性关系,使图形的基础元素变得单纯、统一,创造单一元素和多样化结构的设计图形。

例如,比利时画家马格利特的作品就很好地展示了视觉元素。

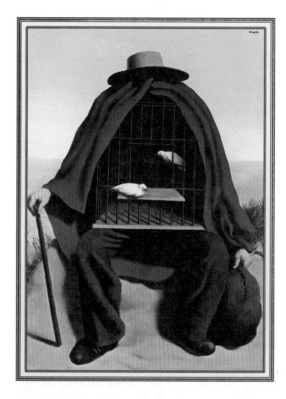

二、形态元素

点、线、面是图形形式产生的基本造型元素。

在图形设计师眼里，将图形设计范畴中形形色色的设计进行高度的理性概括，可以浓缩和理解成点、线、面的组合与构成。众多点、线、面形象元素的和谐交织，相互烘托，有序地构成了图形设计缤纷的世界；点、线、面也因此当之无愧地成为最单纯的艺术语言符号，成为图形设计的基本构成元素和主要的视觉语言。

例如，瑞士艺术家尼古拉斯·特罗斯勒创作的海报就很好地利用了形态元素。

（一）点

作为形式元素的点，它是既有位置又有形态的视觉单位，可以根据需要自由变形，成为独立存在的元素。因此，点似乎又具有和面类似的属性，存在一个将它与其他部分区分开来的轮廓。一般人总认为点是小的、圆的，但作为造型元素的点，其表现形式无限多，可能是圆的、方的，还可能是不规则的，也可能是将某个物体、某种字体作为点来设计，因此，点的情感基调很难一概而论，点会根据不同的大小形态而发生变化。实际存在的点是指画面上比较小的形象。若要将点作具体的表现，则必须使点具有一定的大小和形状。康定斯基认为："点是生命，是表达的原始形象，是简化到极限的记号，是各种形象的最单纯化表现。"点具有吸引视线的作用，并能引导、组织视线的发展和在画面上组织形态感。

（二）线

康定斯基认为："线是一个点在一种或多种力量下的通道，依力量的迸发或矛盾，使线发生各种变化。"线是点运动的轨迹，因此线具有一定的方向感。作为造型元素的线存在宽窄的因素，它的粗细也是由于与面相比较而存在的。线在图形设计中所构成的形态很复杂，有明确的实线、虚线和视觉的流动线。人们对线的概念的认识一般仅停留在图形设计中形态明确的线上，对视觉中的流动线往往容易忽略。实际上，在我们阅读图形的过程中，视线是随各种元素的运动流程而移动的，这一过程人人都有体会，只是人们不习惯在意自己构筑在视觉心理上这根既虚又实的"线"，因而容易忽略或视而不见。实际上，这根视觉的流动线对于每位设计师来说都具有相当重要的意义。

线具有表示位置、轮廓、方向、形状和性格的特征，因此赋予线在视觉上的多样性，将各种不同的线应用到图形设计中，就会获得各种不同的效果，这是拓展艺术表现力的重要环节。使用各种不同工具和方法都可以绘制线，如刻画的线、涂鸦的线、晕染的线。试着去延伸运用线，就能发挥其特有的潜质。采用不同特征的线编排图形能体现不同的特质。例如，日本画家原研哉绘制的海报用线进行了很好的表现。

（三）面

点的移动成为线，线的扩散成为面。点面积的变化与线的粗细变化都可以转换为具有一定轮廓线形状的面。面的表现都是依赖于形的，也就是我们习惯称为的图形。图形指形象与形状，如圆、方、三角就是一切造型的基础形状。形象一般指人物形象，包括社会的、自然的环境和景物。形的概念无所不包、无所不在，所有的设计元素都有一定的形状，它是受边沿的限定而形成的。设计者要学会把每个元素都看成一种形状和一种有意义的符号，这是非常重要的，因为我们正是把这些形状运用在设计中，观者才能看到不同的图形效果。对形状的敏感性标志着设计者能力的高低。

面在空间上占有的面积最多，因而在视觉上要比点、线表现得更加强烈、实在，并具有鲜明的个性特征。面可分成几何形和自由形两大类。

相对于点和线，面是影响更大的一种视觉语言，面的形态体现了充实、厚重的视觉效果。抽象风格主义代表人物蒙德里安认为："把丰富多彩的自然压缩成为有一定美的秩序的造型表现，使艺术成为一种如同数学一样精确地表达宇宙基本特征的直觉手段。"这种造型的表达手段使视觉表现具有高度理性化、数学化、功能化、减少主义化和几何形式化的特点。平面内的元素减少到最基本的圆、方、三角等几何图形，形成画的结构比例，可以使视觉引导更为有序、平衡、明晰。

图形设计中纯粹用点或线或面来表现的情况并不多见，通常是以点、线、面为形式的文字和图形的综合应用，并互相衬托、和谐共处。图形设计通过各种变化的点、线、面构成形式，一方面，它的表现元素来自物象基本的形态动势，并从物象形态中提炼出形式元素，从而发挥出表现性元素的作用；另一方面，它又以主观的审美意识为主导对客观物象进行一次形式再造，打破了物象有关透视、明暗、色彩、既定位置等限制，而趋向按照主体的审美趣味进行重构性质的设计创作。

点、线、面构成元素是图形设计中不可缺少的设计元素，点、线、面构成元素在图形设计中的合理编排，对图形设计的成功与否起着举足轻重的作用。例如，德国画家岗特·兰堡设计的海报就很好地利用了点、线、面的构成元素。

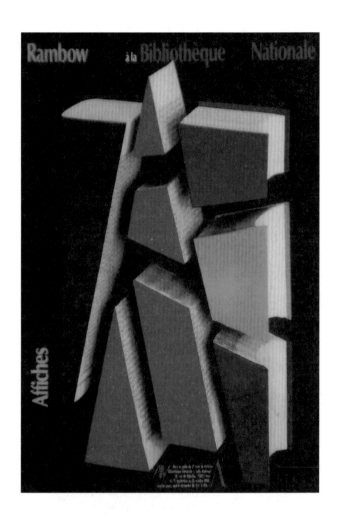

三、色彩元素

"赤橙黄绿青蓝紫，谁持彩练当空舞？"大自然的景色是美丽的，绚丽的色彩能够引发人们美好的感情，没有色彩的世界是不可想象的。在人民群众中流传着"远看颜色，近看花"的欣赏习惯，因为色彩往往是最先作用于人们的感觉的，这说明了色彩在人们的视觉中占据着优先地位。

图形设计是由图形、色彩、文字三个元素构成的，这三个元素统一在同一物象上，它们既相对独立，又互相密切联系着。而色彩是组成图形的一个重要元素。在图形创作的整个过程中，好的构思、构图和造型，如果色彩处理不当，创作的图形就无法实现应有的效果；如果色彩调配得当，就能弥补某些方面的不足。因此，色彩的美丽与否，不在于所用颜色的多少，关键在于选用颜料配合使用是否得当，这样才能达到理想的效果。故图形色彩的特点是：色彩单纯，高度概括，并能达到实用、经济、美观的要求。

（一）色彩的基本知识

色彩是由日光或其他发光体发出的光照射在物体上,不同性质的物体通过对光的吸收和反射作用而产生在人的视神经的各种感觉。日光通过三棱镜后便发生折射,可出现赤、橙、黄、绿、青、蓝、紫七色光,组成一条美丽的色谱带。雨后彩虹的形成也是这个道理。品红、黄、蓝三色是最基本的,称为"三原色"。因为在千变万化的色彩中,追根溯源,许许多多的色彩都是由三原色混合而成的,而这三种基本色彩是别的任何色彩都调配不出来的。

（二）色彩的基本元素

1．色相

有彩色系颜色的最大特征和特点是色相。色相指色彩的相貌,确切地说是依波长来划分的色光的相貌。

2．明度

明度是指色彩的明暗程度。在颜料中,各种颜色的明度幅度是不相同的。明度幅度比较宽的有蓝色、绿色、紫色等,它们既可以表现得很暗,也可以表现得很亮。

明度幅度变化较小的是黄色,它没有很深的黄;黑色和白色明度幅度最窄,黑色稍浅就变成深灰色,白色稍深就变成浅灰色了。在有彩色系中,黄色的明度最亮,紫色的明度最暗。

颜色明度由高到低的顺序是:黄→橙、绿→红、蓝→紫。

了解色彩的明暗差别,便于在配色时掌握色彩的层次关系。明度过于接近会产生单调、模糊、主次不分的效果;明度强的色彩使人感到明朗、愉快;明度弱的色彩使人感到沉闷、灰暗、消极;每个色相加白色可以提高明度,加黑色可以降低明度。

3．纯度

纯度是指色光波长的单一程度,也称为艳度、彩度、鲜度或饱和度。标准色的纯度最高,也最鲜明。

有彩色系的一个特征是饱和度,也就是色纯度。就色彩来说,有的尽管是同类色,甚至亮度相同,却仍

会让人产生一种颜色的色味强烈鲜艳、另一种颜色的色味薄弱迟钝的感觉。这种色味多少的程度即色彩的饱和度。色彩越纯,色彩的强度越大,颜色越鲜艳、越刺激。

人们常说的颜色艳丽、饱满、纯正,就是指色纯度。色纯度低的色彩则显得强度弱,颜色也显得比较平和、淡雅。

在颜色里含白色成分越多,色彩越不饱和,颜色越淡;含白色成分越少,色彩就越浓、越饱和。如果颜色里含黑色的成分越多,则显得越不饱和;如果颜色里含黑色的成分越少,则显得越饱和。因此,粉红、淡绿、浅蓝,以至于深绿、深蓝、褐色都可视为弱纯度颜色的例子。如果在颜料中掺入调色油或者水多了,色素含量也会减少,从而使色彩的纯度降低。

（三）常用的图形色彩配置方法

1．调和色配置

同类色或邻近色所配置的色彩比较容易调和。为了在调和中求对比,就要改变色彩的明暗或者改变色彩的纯度,才能使画面在调和中有对比,在统一中求变化。图形配色一般多运用这种方法。

（1）同类色的配置

同类色配置得好,给人一种朴素、和谐的感觉。但要注意深、浅、浓、淡不要太接近或相差太远,才不会使人感到平淡或生硬,如大红、朱红、曙红或同一种颜色的深、中、浅的色彩搭配就比较和谐。

（2）邻近色的配置

邻近色的配置,如红与红橙、黄与黄橙、蓝与绿、绿与黄、红与紫、紫与蓝等,即在色轮上45°内的几个颜色配成的色彩,因为是含有共同成分的色彩相配合,也容易取得调和的良好效果。

2．对比色配置

运用对比色可以使画面产生热烈的气氛。对比色的配置必须抓住主要矛盾:既要有多样的色彩,又要有统一的调子;用对比色彩的面积不可相等,主要的颜色应作为统治画面的主色调,次要的颜色应减少分量作为衬托。

例如,下面这幅毕加索的作品就体现了对比色的合理配置。

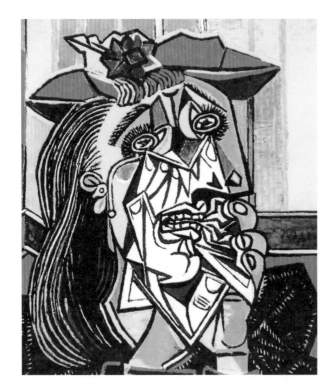

另外，日本画家龟仓雄策的海报也合理使用了对比色配置。

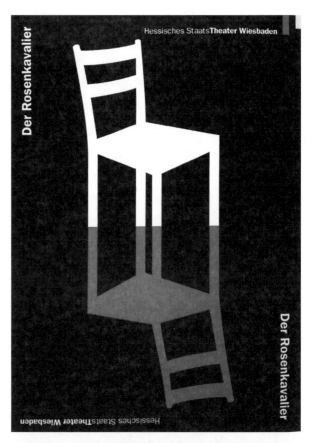

在下面这幅毕加索的作品中，毕加索用不同深浅的色调将色彩空间叠加，呈现出诗一般的层次感和韵律感。

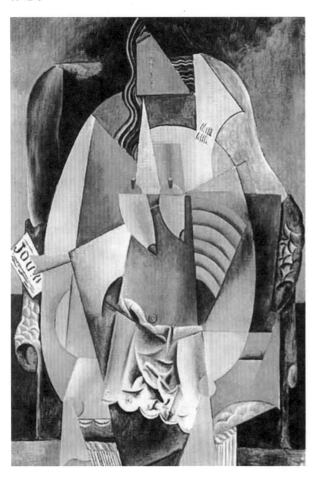

（1）强烈对比

强烈对比是指纯度和明度较高颜色的对比，如白与黑、红与绿、橙与蓝，黄与紫等颜色所组成的色彩。这种对比方法，用的是两种以上纯度较高的色彩进行配置，红与绿对比，红的显得更红，绿的显得更绿；一种变得深沉，另一种变得明快。在视觉上，通过一定的补色和光线作用，产生辉煌的色彩效果。色彩强烈对比的其中一种色彩要缩小其面积，避免产生过分对比。

（2）调和对比

调和对比是指纯度和明度较弱色彩的对比。对比色如果太强烈，可利用色调的明暗进行调剂，比如在颜料中加入适量的白色，就可以减弱颜色的纯度和明度；也可以以同类色或邻近色为主色，在某一处点缀一些对比色，或在明度较弱的画面上点缀一些明度较强的色彩。这样配合得当，效果很好，能使画面产生朴素而富有色彩变化的感觉。

（3）极色的配合

黑和白都是极色，黑、白两色和其他色彩都能配合且有调和的媒介作用。如一张图形红与绿对比太强烈，加上黑色块或白色块，则红绿的矛盾关系就会降低，起到调和的功效。在图形中巧妙地安排黑、白色块的位置、面积是极其重要的，这犹如画龙点睛，使整个画面明朗且充满生机。以黑、白线勾勒形体作为造型的重要手段，在图形中更是常见的表现手法。

3．综合色配置

综合色配置是将对比色和调和色配合起来应用，如同类色与对比色配合，邻近色与对比色配合。色彩的配合贵在对比与调和处理得是否恰当。多种色配合在一起会使图形色彩效果更富有变化。不能孤立地看色彩的单独效果，要分清色彩的主次关系。

4．色彩调子的处理

音乐有各种不同的曲调。图形与音乐一样也有一个主调才能显得统一，图形的表达也是运用各种不同的色调。色彩在图形中不是孤立存在的，而是与图形、构图互相联系的。色彩和图形一样要有主宾之分，一幅图形，一般来说它的色彩应统一在一个总的倾向和基调中，这种有倾向、有基调的色彩关系就叫作色

调。一幅图形所采用的色彩对比、调和、明度、纯度和层次等都必须服从于这一总的色调，才能发挥色彩的积极作用。

色彩必须有主调才不会杂乱，调色时首先要考虑主色调是暖色调还是冷色调，或暖中取冷，或冷中取暖。色彩既要有调和又要有对比，要有主宾之分，要确立一个起关键作用的主色调。

图形色调按明度来分，有亮调子、暗调子、中间调子；按色性来分，有暖调子、冷调子；按色相来分，有红调子、绿调子、紫调子等。但是一切色调在一般情况下不是倾向暖色调，就是倾向冷色调，不暖不冷的色调是很少的，所以研究色彩的冷暖是研究色彩调子的中心问题。

图形色调直接反映图形的风格。图形风格代表了一个民族的习俗爱好，因此，研究图形色彩调子必须研究人们的生活习俗、民族宗教信仰、年龄、文化、性别等，这样设计出来的作品才能更好地被大众所接受。例如，岗特·兰堡和亨利·马蒂斯各自创作的海报都很好地处理了色调。

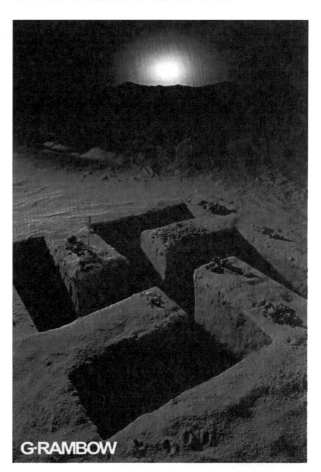

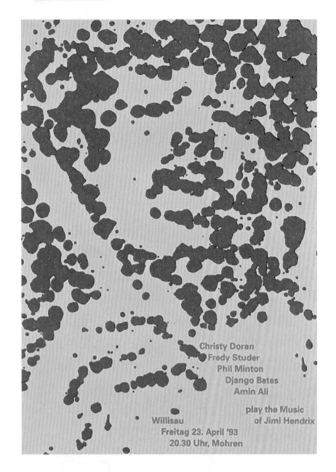

图形色调应根据图形的内容来决定,它的形成是把画面各色分成主次、轻重,以服从一个基本色为原则,应统一在一个整体内。画面调子可以概括为以下几种类型。

(1)冷、暖色调

主色倾向于蓝色、绿色、紫色的为冷色调,倾向于红色、橙色、黄色的为暖色调。

(2)暗、中、亮色调

画面倾向紫红、深蓝和黑色的均为暗色调,倾向黄色、白色等浅色的为亮色调;中间色调即介于两者之间,画面倾向于灰色。

(3)鲜、灰色调

画面纯度高且色彩明朗的为鲜色调,画面纯度较弱的为灰色调。

(4)图形色彩的调子

图形色彩的调子在一般情况下是由底色来决定的,由于底色有深、中、浅之分,所以图形色彩也随之变化。深色的色彩种类不多,色调变化较少且单调;中、浅色多数均为"混合"调成,所以色彩可以千变万化,色调变化丰富。图形主要色调的处理方法有如下几种。

① 红色调:以深红、大红、玫瑰红、朱红、粉红等不同深浅色彩为主组成的图形。

② 黄色调:以土黄、橘黄、中黄、淡黄、柠檬黄等不同深浅色彩为主组成的图形。

③ 蓝色调:以深蓝、普蓝、钴蓝、湖蓝等不同深浅色彩为主组成的图形。

④ 紫色调:以红紫、蓝紫、灰紫等不同深浅色彩为主组成的图形。

⑤ 棕色调:以红棕、黄棕、绿棕、灰棕等不同深浅色彩为主组成的图形。

⑥ 绿色调:以深绿、橄榄绿、草绿、翠绿、淡绿等不同深浅色彩为主组成的图形。

总之,图形色彩要灵活运用。创作时发挥自己的主观能动性,不仅能运用多种色彩取得良好的效果,而且要能运用一两种色彩使图形达到较好的效果。

例如,瑞士艺术家尼古拉斯·特罗斯勒的招贴作品,日本画家龟仓雄策的杂志封面,法国画家亨利·马蒂斯的海报,都体现了对色彩的很好运用。

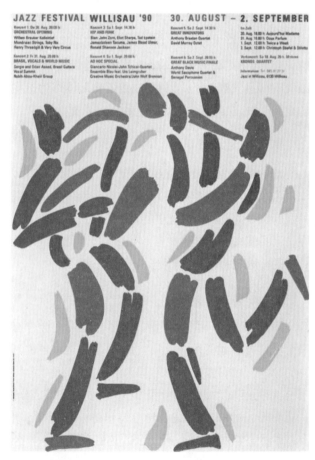

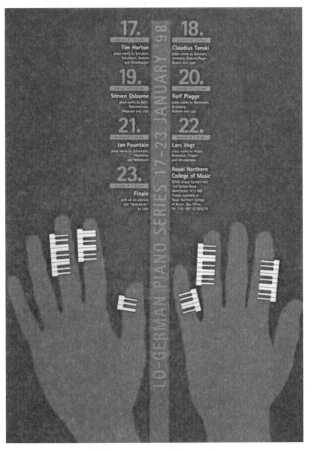

四、肌理元素

肌理是指物体表面的组织纹理结构,是形象表面的纹理或质感。材料的本质不在其形,而在其质。由于物体的材料不同,表面的组织排列、构造各不相同,因而会产生粗糙、光滑、软硬的感觉。每一个物体都具有自己独特的质感和表面特征,肌理是视觉艺术很重要的语言要素。在多数情况下,肌理往往就是该物体最显著的特征。利用肌理切入图形设计的创意表现手法能拓展视觉感受的范畴,丰富视觉语言,因此,肌理在现代绘画与设计中越来越受到重视。我们学肌理,通过掌握多种多样的表现技法的特殊造型语言,达到丰富设计的效果,使设计更具魅力。

肌理给人以下多种感觉:干、湿、浓、淡、焦、乱、有条理、冷、暖、粗糙、光滑(这些都是用以感受及表现的方法),以及有花纹与无花纹、有规律与无规律、有光泽与无光泽等。深入解读马蒂斯的海报作品,会发现他特别注重图形中元素材质肌理的灵活运用。

(一)视觉肌理

视觉肌理是无法用手触摸而只能用眼睛感受的,如绘写、印拓、喷洒、渍染、熏炙、擦刮、拼贴、摄影等。

用不同的创作方法、工具和材料,能创造出丰富的肌理变化。

(1)笔触的变化:利用笔触的粗、细、硬、软、轻、重及不同排列,可以描绘出不同的肌理效果。

(2)印拓:将油墨或颜料涂于雕刻、碑刻表面上,然后用纸印在面上,便会形成古朴的拓印肌理。

(3)喷绘:这是用喷笔或用金属网与牙刷,把溶解的颜料刷下去后,色料如雾般喷在纸上。这种技法可以表现渐变的浓淡明暗变化,也可以表现若隐若现的透明感,非常柔和细致。

(4)染:当物体具有吸水力强的表面时(如生宣纸、毛边纸),可用液体颜料进行渲染、漫染。颜料会在物体表面自然散开,产生自然优美的肌理效果。

(5)刻刮:在已着色的物体表面用尖利的物品刻刮,会得到粗犷、强烈的肌理效果。

(6)纸张:不同的纸张,由于加工的材料不同,本身在粗细、纹理、结构上也不同。比如,可采用把纸

人为地折皱、烤炙、揉、搓、拧、撕、拼贴等手法造成特殊的肌理效果。

（二）触觉肌理

物质材料进行各种组合，使人们既可观看，又可接触或抚摸材料表面，这种复杂、丰富的综合感受叫作触觉肌理。

任何粘附于设计作品表面上的物质都可做成触觉肌理效果。触觉肌理通常指设计作品的表面上有凸起，接近立体的浮雕效果。

制造触觉肌理的方法有糊贴、胶贴，以及皱、折、钻、凿、焊接等。

（1）现成的触觉肌理：如碎玻璃、树皮、小石子、钉子、草、米粒、布等现成物品。

（2）改造的触觉肌理：根据自然条件再有意识地进行加工而获得的肌理，如皱折的纸或布，敲打成凹凸的金属片；也可通过针制、贯孔、编织等方法，使材料本来有的触觉肌理产生新的改变。

（3）特殊的触觉肌理：可以用一批细小的肌理单位组织成一种特殊的触觉肌理。

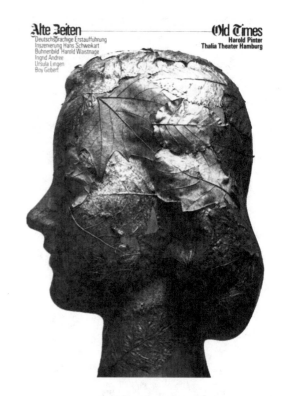

2000 年，亨利·马蒂斯受邀为东京时装公司设计形象海报《剪刀》，他用不同布匹的纹理为剪刀换上时装，做成一系列海报。这是为了突出东京时装公司一个服装品牌 ba-tsu 的"X"。其符号指意明确，表达了设计的语言，使观众产生了丰富的空间联想；特别是通过对材质肌理的转换，塑造了一种新颖的视觉感受。

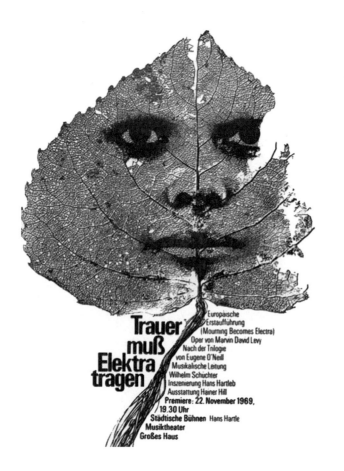

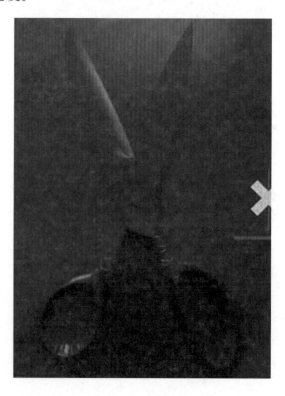

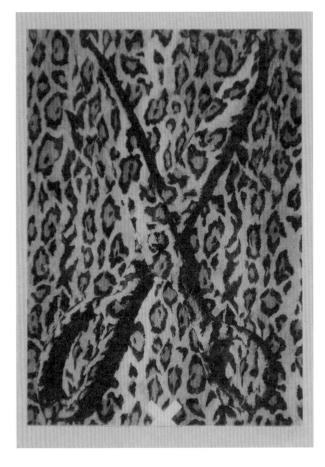

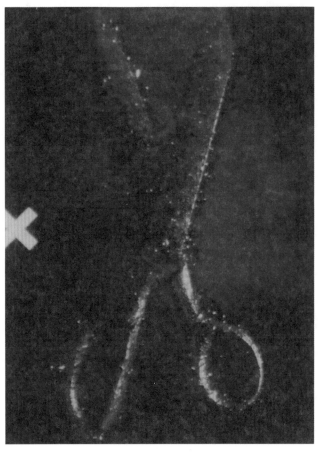

1979 年,亨利·马蒂斯为基尔市戏剧院设计了戏剧海报《谁醉心于戏剧,请一起来》,画面中主要视觉元素是一个女演员的头部和很多形态各异的蝴蝶。这些蝴蝶全部被大头针钉在女演员脖颈以上的部位,并且越接近头部越密集。女演员头发的材质肌理完全被蝴蝶代替,这种效果能够体现画面的新颖巧妙,各元素由疏到密的排列强调了戏剧内容的感召力。马蒂斯在这幅海报作品中别出心裁地选用了材质肌理不相干的元素进行了新的置换,创造出了新颖别致的图形。

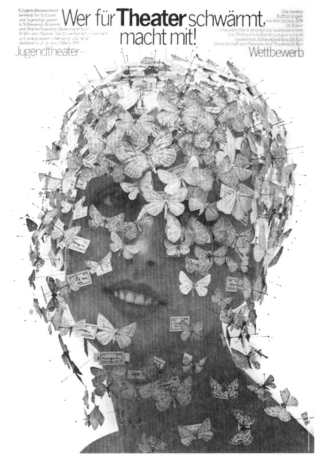

第三章　图形设计的思维基础

艺术偏重于创造,以主观感性为主;艺术也可以继承,但仅能继承其规律、原则,不能原原本本地照抄。提高技术的根本在于实践,基本功来不得半点虚假,也没有捷径可走,只有踏踏实实地埋头苦干、勤学苦练才行。同时要向大师学习,博采众家之长,不断探索新技术。艺术水平的提高比技术水平的提高要难得多,艺术设计水平与设计者的思想认识、文化素养、审美观念、生活阅历,甚至伦理道德、个人情操等都有着密切的联系。优秀的图形创意设计应该打破惯性思维的禁锢,运用一种全新的创造性的思维进行设想、计划和创造。

思维能产生创意,图形创意与思维密不可分,思维是创意之母,创意是图形设计的灵魂。优秀的设计往往离不开对超越常态思维模式的运用,即创造性思维。要想对图形创意的思维实质做深入认识,就要弄清思维的基本原理,从中领略到图形创意的思维方法。图形创意设计是一件奇妙的事情,往往通过巧妙而充满趣味的画面,让人体会到原来任何事物都不一定是你脑子里固有的概念,再平常的事物都有令人惊喜的另一面。

通过图形创意设计的训练,能够引导设计师迈上设计领域的新台阶,让设计师掌握创造图形新形式和有效传达信息的视觉语言的基本技能,促进新思维的发展,使其有现代设计的艺术观和审美观。作为一名设计师,对一切事物,不仅要用眼睛看,还需要从创意思维的角度用心去观察、体会、认识和理解。通过图形创意设计的学习、研究和创作,培养丰富的联想能力和敏锐的审美意识,发现生活中的创意元素,加深对图形创意重要性的认识。图形的形式既反映客观的现实,也表达主观情感的世界。图形是国际化的语言,是视觉文化中重要的组成部分。

图形创意的训练方法可以借助于视觉思维训练的基本方法。视觉传达设计融合了多种学科的知识,因此要进行全面、整体、多角度和多层次的综合训练。

一、联想

联想是图形创意的关键,也是创造性思维产生的一种有效途径,它是通过对某一事物的感知关联到对另一事物的记忆。联想在视觉传达设计中是不可缺少的重要成分,可决定设计的成功与否。艺术设计的灵感往往不是凭空存在的,它依赖于对已有事物的深刻认识与见解,并通过丰富的联想而存在。因此,联想可以打开设计者的创意思路,在图形创作之前要通过各种方式搜集尽可能多的相关素材,为进一步深化创造性思维做好充分准备。

没有想象力的设计是不可能有生命力和感染力的。联想是人的头脑中联系记忆和想象的纽带。人对事物记忆的许多片段通过联想进行衔接,并转换为新的想法。主动的、有意识的联想能够积极而有效地进入设计创作的过程中,联想与想象是记忆的提炼、升华、扩展和创造,不是简单的过程,这个过程中产生的一个设想导致另外一个设想或更多的设想,从而不断地设计出新的图形。图形的创意设计是一个复杂的思维过程,对图形创意的思考除了对知识的了解之外,还需要对一些重要的问题深思。在设计的过程中,如果缺乏对专项问题的认真思考,创意活动就会停留在思维的表面,奇思妙想只能若隐若现,找不到思维的重要性。因此,在设计中对创意的相关问题,必须有清楚的认识和合理的思维方式,只有这样才能为图形设计的创意打下扎实的基础。

所谓联想是指由此及彼的相关性思考,是创造性的思维活动,通常是以记忆能力、理解能力、感悟能力为基础的。由于联想中存在着相互的连带关系,所以人们可以通过联想这根思维的纽带把各种事物相互联结,运用由此及彼的思维方式,创造出联想的思考。联想的真正意义是发现事物之间独特、唯一的连

接点,并以此构成联想的桥梁,通过此桥梁和连接点,让表面上毫无关系甚至相隔甚远的事物发生碰撞,从而创造出新的图形。

联想图形是指能使人联想起其他人、事物或概念的图形。联想图形可以分为简单图形和复杂图形两种。简单的联想图形包括类似联想图形、接近联想图形以及对比联想图形;复杂联想图形包括因果关系联想图形、种属关系联想图形、部分与整体关系联想图形以及作用效应关系联想图形等。在联想图形的创作中既要运用简单联想图形,又不能仅仅停留在简单联想图形上,简单联想图形容易使作品产生雷同现象,只有进入复杂联想,巧妙地找出事物之间的深层联系,才能产生与众不同的效果,体现出独特的品质。

为了使设计的联想图形更完美,必须遵循四种规律,即接近规律、类似规律、对比规律和因果规律。

接近规律是指对时间或空间上接近的事物产生的联想。例如,按照乡下民俗,逢年过节人们要准备拜神游神的活动,十分喜庆热闹,这是时间上的接近;而大海与轮船是空间上的接近等。平面设计中应尽可能地用这一规律把事物之间在时空上的接近关系表现出来,以利于观者唤起与此相近的想象。

类似规律是将形似、意近的事物加以类比而产生的联想。这是由于当人们对某一事物感知时,会引起对和它在性质上、形态上或其他方面相似事物的回忆,这是暂时神经联系泛化与概括化的表现。泛化即对相似的事物不能分辨而做出相同的反应。例如,黄色让人联想到中国古代的王权,蓝色又象征着现代的科技。

对比规律是指对于性质和特点相反的事物产生的联想,如冷与暖、坚强与懦弱等。有些事物在某一种共同特性中具有较大差异,这种差异容易引起联想,这种鲜明的对比是引人注目的,因而在广告中运用得较多。

因果规律是指对逻辑上有因果关系的事物产生的联想。例如,下雨天出门必须带伞,天气寒冷需添加棉衣。在广告中常用这种因果规律揭示某种产品可以满足消费者的一些需要,把商品观念和需要观念联系起来,以突出产品的个性。

美国画家兰尼·索曼斯为宾夕法尼亚艺术节设计的《儿童日》招贴,采用图与底的转换,使儿童欢快、活泼的黑白影像竞相跳动,白字、黑字争相出现,谱奏出轻快的欢乐颂。

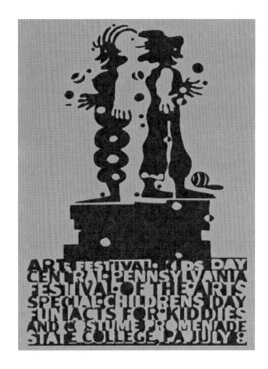

《设计的成长》是切瓦斯特为在美国科罗拉多州的阿斯彭举办的设计会议所创作的海报。他很巧妙地将形式与主题进行融合,会议本是正式的场合,但他却运用卡通化的漫画造型来表现,将会议主题与设计表现巧妙结合,实现了形式为主题服务的功能。

《三分钱的歌剧》是切瓦斯特的一幅画册封面作品，他利用平面设计中不同的风格，如德国表现主义的木刻、超现实主义的空间布局以及大胆的色彩表现，与画册的宣传功能、歌剧的音乐调性相呼应。这种打破以往传统刻板的写实面貌，将个人的歌剧观念通过形象来体现，正是其观念与形象融合的魅力所在。

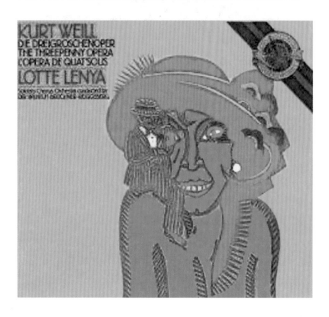

二、想象

联想和想象虽然不是创造性思维训练唯一的途径，但却是极其重要的。在图形创意中，想象是以联想获得的素材为基础，以记忆中的表象为出发点，借助经验，按照人的感知和意图对素材进行加工塑造，以创立一个新形象的心理过程。这种想象不是简单的联想，而是观察、分析、联想与创造性思维的整合。

想象是通向理想化的一座桥梁，想象力越丰富，设计的思路就越宽广。对想象力的培养曾被历代艺术家、美学家所重视，例如，古希腊的阿波罗可斯指出："想象是指导艺术家造型的特殊智慧。"中国古代诗论中的"比""兴"也与想象有着密切的关系，刘勰在《文心雕龙》中谈到的"神思"同样也包含着想象的意思。可以说，想象是一种观念上的再造和创造形象的心理能力。图形设计也不例外，只有通过想象，才能使自己的思维超越自然的限定，进入理想化的设计境地。

进行图形设计想象是中心环节，通过想象才能运用感知的素材进行创造，任何一件设计作品的构思意图都是在想象的基础上产生的。想象力在设计师的知识结构中是十分重要的。爱因斯坦说："想象力比知识更重要，因为知识是有限的，而想象力概括了世界上的一切，推动着社会的进步，并且是知识进化的源泉。"艺术的想象就是为一个旧的内容发现一种新的形式。

想象是一种艰难而复杂的思维活动，通过这种打乱与重组的思维活动，找出其中意义的关联，发现并创造出新的图形时，会有一种强烈的成就感与满足感。想象力的培养是一个长期积累的过程，需要仔细观察和积累生活才会有所收获。设计师丰富的经验和思维可以帮助我们想象出许多各具性格特征的图形，给人以丰富的启迪和乐趣，而这些都来源于生动的生活体验，我们在艰难寻找和发现的过程中也同时享受着创造的乐趣。

所谓图形想象，就是在知觉材料的基础上，按照人的感觉和意图把游离的、分散的图像经过新的组合而创造出新形象。抽象图形是以点、线、面肌理为造型基础构筑图形，将物象进行概括、变形或取其局部重新组合来表达写实的图形寓意。通过对点、线、面的抽象寓意来展开想象去构筑画面和表达意念。抽象的点、线、面具有高度的概括性，需要靠联想将形式和内容具体化。康定斯基关于点、线、面的理论将他的个人想象发挥到了极致，他喜欢音乐，把点、线、面想象成音乐的乐符，能够形成作用于人的情感和精神的旋律。

各种超自然的空间组合构成了奇特的图形，这一切都离不开具有创造性的想象力。想象力是自由精神的产物，其本质是灵动的，没有固定的模式。图形设计的想象是一个广阔的心理范畴，各种视觉元素，包括抽象元素，都是可以通过想象加以完善的。现实中的形体通过想象，可以变异、错位、交替、融合，构成图形；各种客观现象也可以通过想象转换成多种意象。想象在现代图形设计中有着不可忽视的作用。

（一）想象的原则

在对已有联想进行再造或创造的同时，要遵守排除的法则，即除旧、除冗、除庸、除涩。图形应该鲜明、生动且有趣味，如我们看到的一些儿童绘画。因为在那些画里，看不到束缚捆绑，看不到矫揉造作，没有取巧依赖，没有虚假谎言，只看到一颗童心。他们把自由的意志、独立的性格、敏锐的观察、丰富的想象、真切的感受，诚实、赤裸、自然、活泼、勇敢地表现无遗。儿

童绘画的形式特点是强调的、多视点的、拟人的、展开图式的、透明式的表现。儿童绘画的色彩是种种联想和观念的结合，其本身具有许多感情的变化。

儿童的绘画，其可贵的地方就在于真诚而又能代表其天真的思想和感情。在形式上，虽然手法拙稚而不完整，但却与成人的现代绘画颇为近似，且给予现代绘画以很大影响，许多伟大的画家如马蒂斯、毕加索、米罗、克利等人，都纷纷从儿童的绘画作品中吸取创作的源泉，来完成其不朽的杰作。例如，亨利·马蒂斯由儿童画和原始绘画中撷取了对比的原色与形体单纯化的特点为其特有风格。毕加索从儿童的多视点画法和平面的、透明的及黑人雕刻等特点中获得新的体验。米罗和克利更是从幼儿记述的象征图式中获得了记号的、象征的启示，从而创造出属于他们自己的语言，以及如同诗一般美的超现实和抽象表现的精美作品。

儿童的绘画原是出于儿童无意间创造的形式，但经过成人有意地创造，在形式上赋予其高度的美感和艺术的价值，即可成为佳作名作。这样的方法其实也可以运用在图形的创造中。

（二）想象的模式：再造想象与创造想象

想象，作为一种心理活动，是指在原有感性形象的基础上创造出新形象的心理过程。鲁道夫·阿恩海姆认为："所谓想象，就是为事物创造某种形象的活动。"想象是一种创造。艺术活动中的想象，可以称为"艺术创造"。想象又依据想象的独立性、新颖性和创造性，想象又分为再造想象和创造想象。再造想象是指对曾经存在过的或现在还存在的经验的再现，较完整、真实地反映了客观事物。创造想象是指未曾出现过的或未完全出现过的事物、精神的创造，要对客观形象予以抽象概括，要融入主观意识。

想象是脑中已有的表象的新连接，是对脑中已有的联想形象的再造。想象有助于打破原有连接方式的格局，从新的角度去看待事物，开拓思路，激发创造性思维。

信息时代最大限度地追求视觉体验，图形创意的想象与人性情感的挖掘比以往任何时候更为重要。创意本身是人类发挥想象、把握直觉的创新活动，想象与人性情感的挖掘重在求新求异；图形的震撼力，见

之于人之性情的极致表现。

想象在于超凡的独特性，着眼于发现，并从最普通的对象中发现出新的形式及新的意蕴。想象力是意识和潜意识的纽带，具有无穷无尽的丰富性。有意想象注重绞尽脑汁的进取心；而潜意识状态下的无意想象更为海阔天空，对创造性活动有特别的意义。想象的深思熟虑、联想妙得，来自于意识与潜意识之间的不断往返。依赖于联想的相似性、相近性，以唤醒沉睡的记忆和经验，激发敏锐的直觉顿悟。直觉所把握到的独特想象，是刷新人们视野的根本。

创造性想象的出现，意味着对时空的超越和经验的突破，极大的自由度是引发创造性想象的关键。

再造想象是依据语言的描述或图样的示意，在脑中形成相应新形象的过程。要正确地再造想象，不但必须有正确理解词语与图样符号意义的能力，而且还必须有丰富的表达储备。

创造性想象是以记忆想象为基础的意象的自由组合，它把实际上并不在一起的事物从观念上结合在一起，从而实现了新的形象和形象系统的创造，是不依据现成的描述而独立地创造新形象的过程。

靳埭强设计的澳门回归招贴作品《九九归一》，用一片象征澳门的莲花瓣自然落入由"9"变化而成的水波中，水波用传统水墨体现，表达回归之意，意蕴深远。整个图形设计元素精炼、想象奇特、构思巧妙、主题鲜明，让人遐想万千。

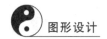

毕加索的线描作品《和平的面容》，鸽子与少女的脸庞通过一根线结合在一起，完成共生的意念想象。

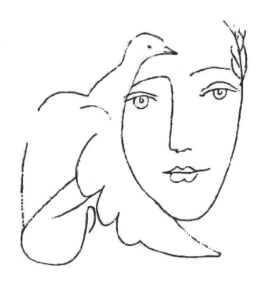

日本画家福田繁雄的作品《UCC 咖啡馆》通过正负形结构将端着咖啡杯的手臂交织在一起而形成几何圆形，构成风格时尚，表现形式幽默诙谐。这些经典的图形处理方法可以激发设计师的想象力，从而创造出更丰富的图形。

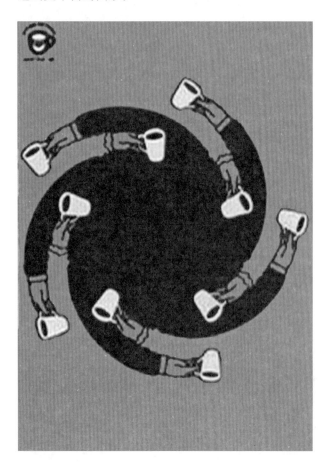

荷兰版画家埃舍尔的同构作品《白昼与黑夜》将方块形状的农田演变成空中的飞鸟，让天地相连，昼夜不分。不同时间和空间融合在一起，让人匪夷所思，浮想联翩。

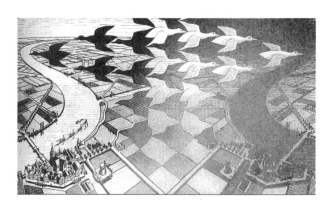

德国画家岗特·兰堡的个展海报设计，是将土豆皮削成螺旋带形，中空断置，对图形断开的内面和边缘进行设计，内外空间形成对比，虚实交替，想象丰富，使图形显得扑朔迷离，耐人寻味。

图形中虚的空间需要通过想象来填补，实的物象形态显得灵异和虚幻，所以断置图形不同于选视图形的空间隐没，可以通过虚化空间让图形所展示出的想象力更加丰富。

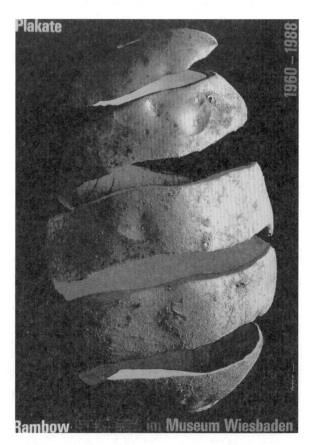

德国的霍尔格·马蒂斯是优秀的当代海报艺术设计大师之一,从他的作品中我们可以通过形象的图形理解海报所要表现的实际含义。该作品的表达深入浅出,恰如其分。

比利时的雷尼·马格利特的作品通过有目的的、理性的视觉错置,颠倒了人们对于现实世界的经验,从而产生精神上的震撼性。

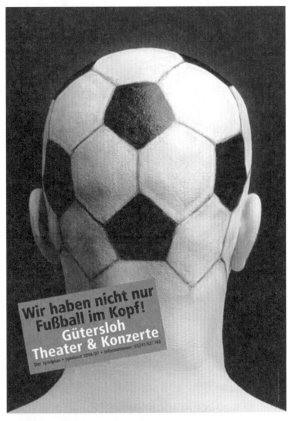

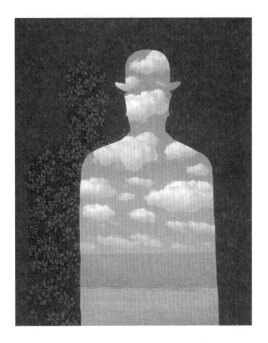

《图钉与未来》是美国画家西摩·切瓦斯特在1997年为图钉集团在日本大阪三得利美术馆设计的展览海报,海报以卡通化、几何化的机器人来表现主题,用鲜明的色彩和简单的线条勾勒出卡通人物外形;卡通人物的造型活泼、幽默,体现了设计者天马行空般的艺术表现才能。

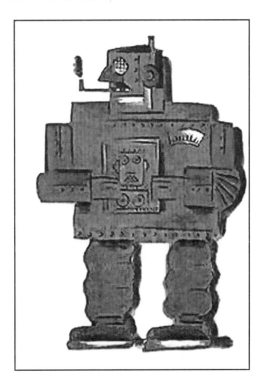

三、意象

客观物象经过创作主体独特的情感活动创造出来的图形形象称为意象图形。

"意象"一词是中国古代文论中的一个重要概念。古人以为意是内在的抽象的心意，象是外在的具体的物象；意源于内心并借助于象来表达，象其实是意的寄托物。图形创意的意象设计是指寓情于景、以景托情、情景交融的艺术处理技巧。

图形创意创作过程是一个观察、感受、酝酿、表达的过程，是对生活的再现过程。图形设计师对外界的事物心有所感，便将其寄托给一个所选定的具象，使之融入自己的某种感情色彩，并制造出一个特定的艺术图形。

汉字与图形的意象表达手法有着某种天然的联系。汉字作为象形文字，源于原始的近乎图画的符号，如"日""月""水""火""山""川""马""牛"等，即取自大自然的借以寄托情思的物象。一个个表意的典型物象是意象的主观之象，是可以感知的。意象或意象的组合构成意境，意象是构成意境的手段或途径。要正确地把握意象及意境，都需要想象力。

图形语言的形成，见之于平凡事物日常形态的由小见大、由具体见一般、以个别表现一般的艺术抽象，在本质上是通过知觉选择所生成的意象。意象是思维活动的媒介。

意象是指在知觉的基础上的感性形象。在图形设计中将现有知觉形象改造成新的形象，是在过去同一或同类事物中多次感知的基础上形成的。意象表现的图形较有概括性，是从对客观世界的直接感知过渡到抽象思维情感抒发，表达了一种感悟。意象的图形给人以强烈的视觉震撼。意象的产生离不开物象的象征比喻，但并非任何象征比喻都可以成为意象。图形语言的象征必须是艺术的，关键是得其象、尽其意。

图形语言的表现形式越来越趋向简练单纯、自然巧妙。意象是以表达哲理观念为目的、以象征性为基本特征并以达到人类理想境界为设计追求的表意之象，并由此成为艺术典型。意象的图形给人以强烈的视觉震撼，重视以设计师特有的感觉，去表现有意义、有意味的刺激感官的视觉形式，更为贴近人之本性。

往往伴有模糊的表达，却产生出引人深思的意境。

意象组合形成意境，即由多个意象构成一幅生活图景，形成一个整体意境。

国外学者将岗特·兰堡称为欧洲最有创造力的"视觉诗人"，是因为他的作品总是通过寻常的形象表达深刻的含义，通过隐喻的物体联想到实际事物。在岗特·兰堡的眼中，书籍能给人带来光明和希望。他每年至少为S.费舍尔出版社设计一幅招贴。岗特·兰堡在这个系列作品中展现了平面书籍给人带来的想象空间是十分广阔的。他通常把平面设计元素分成几个层次，轻易地将平面上本来仅存的一个式样转变成两个式样或者三个式样。他的作品中，背景是第一个式样，书本是第二个式样，手、笔、窗户和灯泡构成了第三个式样。如此几个式样重叠出现，简单的二维空间就转变成了复杂的三维空间，从而给观赏者一个追根究底的理由，也达到了为出版社宣传的效果。岗特·兰堡借助一系列单个的意象——手、窗户和灯泡等与书本组合起来，便成了一幅寓情于景的逼真画面，虽不言情，但情藏景中，更显情深意浓。表面上是一本本书，实际上都有寓意，从而引发读者无尽的审美想象，形成了图形隽永的意境。

由此我们可以发现，意象离不开意境，手、笔、窗户和灯泡离开书本意境，就失去了其在诗中的独特含义。意象是给情思一个载体，其作用在于"托物言志""借景抒情"；在直抒胸臆的点缀性意象图形中，意象是作为情思的装饰和图形美的印证。

岗特·兰堡的作品是将抽象的主观情思寄托于具体的客观物象，使情思得到鲜明而生动的表达。如果书本对于人生是一种精神的营养品，岗特·兰堡则把书本这种含有知识的力量和给人带来智慧的产品以丰富隐喻的诗意，以最简洁的视觉形象，表达了最深刻的内涵，从而不断更新着人们的视觉环境，也在不断地塑造自己不同的设计风格，使读者能快乐地阅读，并更好地吸收书本中的营养。

岗特·兰堡为S.费舍尔出版社设计的这些招贴主题朦胧，意象无穷，由意象婉转地代抒代言，从而达到许多烦琐的逻辑语言所无法达成的"言有尽而意无穷"的艺术效果。意同象异，各见其趣，借助各自的独创性的意象，使相同或相似的情思得到独特的艺术表现。岗特·兰堡把同一书本提供给读者，为了不

雷同,他采用了许多不同颜色及不同的组合方式。即使几本书采用同样的主题,岗特 · 兰堡的招贴也会有不同的表现形式。采用意象这种创作手法,给读者提供了广阔的想象空间和回味的余地,使图形的主题多意和不确定,让人读起来回味无穷。除了已知的,还有若干未知的,难以逐一辨析,这正是因为意象选取的不同,使得不同书的招贴呈现出不同的艺术气质,展现出不同的艺术魅力。

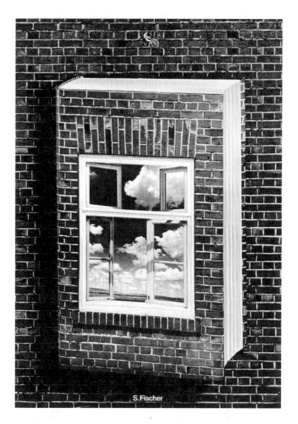

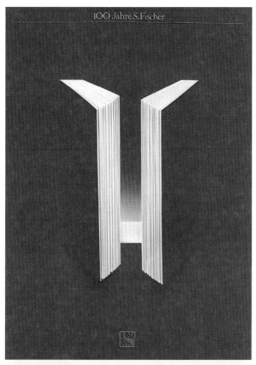

　　下面的招贴中,书被手握住。这只手由平面转向立体,书似乎悬浮在空中并投下阴影,营造出一种失重的空间感。它传达了把握住了知识就拥有了力量的设计理念。

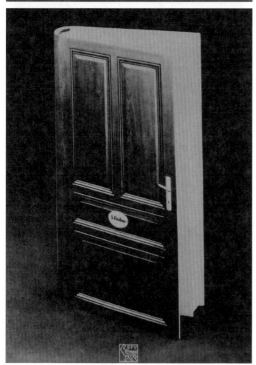

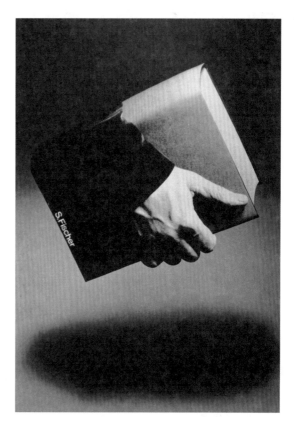

下图中书上的手中有支笔,这支笔将书的二维空间向整幅画面的三维空间转化,自然而有力。笔在背景上写出出版社的名字,宣传意味油然而生。

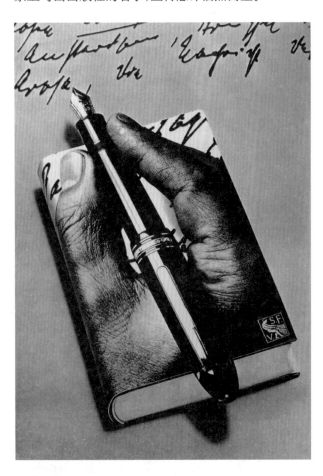

四、同构

逆向思维习惯的养成,首先需要冲破定式和功能固有的两种思维方式带来的阻碍。要冲破这种阻碍,就要有意识地打破思维定式,强化突破的强度,很多东西都可以重新界定从而获得全新的认识。在生活中要善于思考,善于观察生活中的细节,多角度地考虑创意画面变化的可能性,将图形创意作品关联到的材料、结构、功能、组合方式等都作为可变的因素进行开放式地思考,打破既有框架的束缚,创作的灵感才能得以闪现,才会创造出全新的独具特色的优秀作品。

同构就是构造相同。同构本质上是一种映射,是指一个系统的结构可以用另外一个系统表现出来。简单地说,同构就是保持对信息的交换,只有找到了那些不同的形象与它们的表现形式之间的共同点和相似点,才能使其产生同质或异质的同构关系。同构是

图形设计重要的表现手段。

图形的同构就是利用事物之间某种属性关系和相似来传递信息。这种属性关系的相似范围是很大的,形式也是多种多样的,它可以是含义上的相似,也可以是视觉形式上的相似,或者两者兼备。同构就是从不同的视点将两个不同的元素与相关的内容巧妙地组合在一起,这种组合不再是同一画面中物的再现或并举,而是相互展示个性,将共性物合二为一,给人以简洁、明了、亲切的印象。同构图形注重整体的概念,强调美学质量,要求构成体自然而又合理,强调创造观念,不再追求生活上的真实,注重视觉意义上的艺术性和合理性,意在展现新的艺术价值。

(1)含义同构:以事物含义引发联想,通过另一与之相似事物的属性,把所要表达的事物的特征用视觉形象表现出来。含义同构表现手法偏重于对物质含义的联想。

(2)形式同构:物象之间形式结构上相似的同构。通过相似的形态,利用视觉上形式因素的相似,让人把两种不同的物象含义在心理上连接起来。这种形态必须是事物本质的表现,这种形式同构的特点在于它的视觉效果是把不合理的现象合乎逻辑地连接起来,以此产生出奇制胜的视觉冲击力。形式同构偏重于视觉形态上的联想。

(3)形义同构:利用含义相似和形式相似的双重同构。形义同构中,形式同构作为一种手段,含义同构作为一种目的,它们的有机结合体现了形义同构的丰富性。

(4)异质同构:由于物质的物理性质不同,其表面的质地也表现出不同的特性,如坚硬、柔软、粗糙、光滑等,而对于我们所熟悉的物质能够凭借经验和观察判定物质的表面质感,像皮肤是光滑和柔软的,石头是粗糙和坚硬的。为了克服视觉上的麻木,可将这一切颠倒错位,用其他东西来取代原有组织结构中的一部分。结构关系不变,而面貌却焕然一新,使我们看到的内容与头脑中以往的经验产生矛盾,这种矛盾的产生加强了图形的趣味性,我们的视觉就会更加关注这一变化。异质同构会留下一定的理解空间由观众去补充及寻味。

当我们面对众多表示意义的形,往往会感觉到只取其一好像并不能说明问题,而将众多要素简单地进

行罗列看上去又显得乏味,所以要想使概念表达得充分,而且又想使形更具有趣味和引人注目,就需要我们找到或发现形与形之间的共性因素,并将其综合地再现,这就是同构的意义所在。

五、解构

设计中可用的元素种类异常丰富,为设计师提供了大量的资源。如果我们在运用这些资源时不经过有意识地加工处理,只是在设计中照搬一些原始的元素,则将失去设计的价值与生命的原动力,所以必须学会解构与重组的创作方法。

解构既可能是对一些元素的提取,也可能是对一些鲜活元素的探寻。这些都是以对元素的深入认识与分析为基础的,然后对元素进行一定的分解。在分解的过程中,特征部分的元素在重塑中保持着相对的稳定性,观众可以由此对元素进行辨识和使用。可塑部分的元素可以进行大胆的改变,并有多种塑造的可能性。

设计画面对图形元素进行了充分挖掘、再造重塑,画面不但合理,还融合了时代的气息。设计师经常使用的另一种创作手法就是将现实中相关或不相关的元素进行组合,以产生新的形态或新的功效。这种组合不是不同元素的简单拼凑、叠加,而是要寻找到元素间组合的可能性、实效性,是一种创新的组合。作为新的组合,可能是新元素之间的组合,也可能是新旧元素的组合,或者是旧元素的新的组合,还可以是改变原有的顺序和结构,也可以是对局部进行重复增值或减去元素的某些部分。解构与重组是设计中常用的一种重要的创作方法,当学会和掌握了这种创作方法,设计的手法就会灵活和多样。

图形的视觉化就是创意的视觉化。图形创意的设计几乎涉及社会生活的所有方面,作为一种最广泛、最直接、最敏锐的手段体现着时代的精神。无论是从思维方式的调整入手,还是从设计作品的创作方法的寻找开始,或者从个性化的引导出发,图形创意实施的策略是多种多样的,同样也是与艺术设计的发展相适应和同步的。图形创意实施策略探索是时代发展的需要,时代是不断发展的,图形创意的探寻也是无止境的。

比如日本画家奥村昭夫设计的《大阪申办2008

奥运》招贴,采用打散重构的手法,将历届奥运会举办国国旗的颜色按比例进行堆砌重构,使画面出现整合后的新秩序。

德国画家金特·凯泽的公益海报《为什么和平还未实现?》用比喻和平与战争的两种不同形象进行异形同构,使对立的两极、差异的双方互相借用、互相重合,融合为一个紧密的幻象,构成了视觉图形矛盾的冲突,使整个广告画面形成强大的视觉冲击力。

下面两幅带有吉他的作品也由金特·凯泽创作。

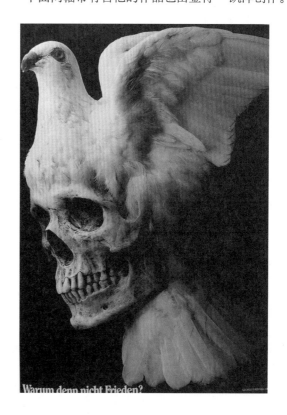

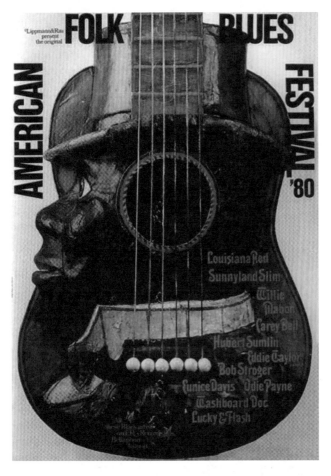

　　1994年亨利·马蒂斯为德国下萨克森州的汉诺威市立戏剧院的演出节目所设计的海报《戏剧潜入皮肤之下》是典型的异质同构作品,海报中所呈现的是一个男人的上半身和一张有文字的白纸,白纸上整齐地排列着该戏剧的内容简介。创作手法是将男人身体上半身的皮肤跟白纸粘合在一起,表现为二者融为一体,形成自然逼真的效果;深层含义是表达戏剧对人的吸引力和穿透力。这种经过异质同构创作出来的巧妙组合作品,不但能够很好地体现宣传海报的主题,而且能够使观众发挥广阔的想象空间,从而使画面的情感诉求得到很好的传达。

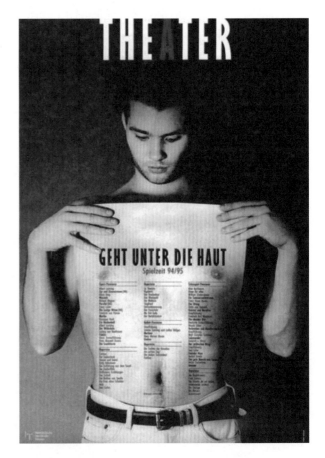

第四章　图形设计的构成形式

任何知识或技能的学习都可以采用循序渐进的方法，图形创意设计也不例外。尽管有些人生来具有较强的想象力与表现力，但要达到较高的创意设计水平，最有效的方法是进行系统的训练。图形设计基础训练是本着由浅入深、由简单到复杂的原则，逐步建立图形设计的概念，并通过一系列课题的训练，奠定图形设计思维与表现基础。

一、图形形意创意设计

设计是特定问题的创造性解决过程，设计能力的提高依赖于对创造过程的完整体验。从问题的提出、方案的选择到表达的推敲和效果的评价，需要创造主体的充分参与和积极体验。对表现元素稍加限制会提高练习的难度，这一限制对意义的理解与图形的驾驭能力提出了更高的要求。确立形式的秩序和某种限定，要求将它改造成一个有意义的空间，这一训练着重主观意志的体现与限制条件的统一。视觉设计中条件的限制一般体现在形意结合的练习，从简约的格局中体会创造的开放性。简单结构延伸出丰富创意，结构的严格控制使作品呈现出系列性，结构性要素的不断强调成为一种与理念有关的设计策略。

在图形设计中，设计本质上是理性的创造。限制与固定不变的因素是客观存在的，为创意提供了基本的依据和出发点。一个成功的创意，往往紧紧围绕问题点，从限制条件出发，巧妙地利用而不是回避限制条件，从而找到解决的方法。问题的解决方案往往隐藏于问题条件的本身，有经验的设计师通常善于变化，而且能将变化掌控在一定的范围之中。

根据给定的若干限制条件进行形态联想，来体验变与不变、限制与自由之间的辩证关系。侧重于切合主题性和兼顾限制条件的想象，利用条件提供的有限舞台进行设计表现。应尝试图形语言特殊的艺术风格与传达优势，即往往以机智与巧妙见长，以新奇与趣味而深入人心。巧与趣，均依赖于微妙、适度的变化，以及对限制条件的有效利用，从特殊的视点揭示事物的本质与相互之间的联系。

下面是一些图形创意作品欣赏。

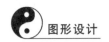
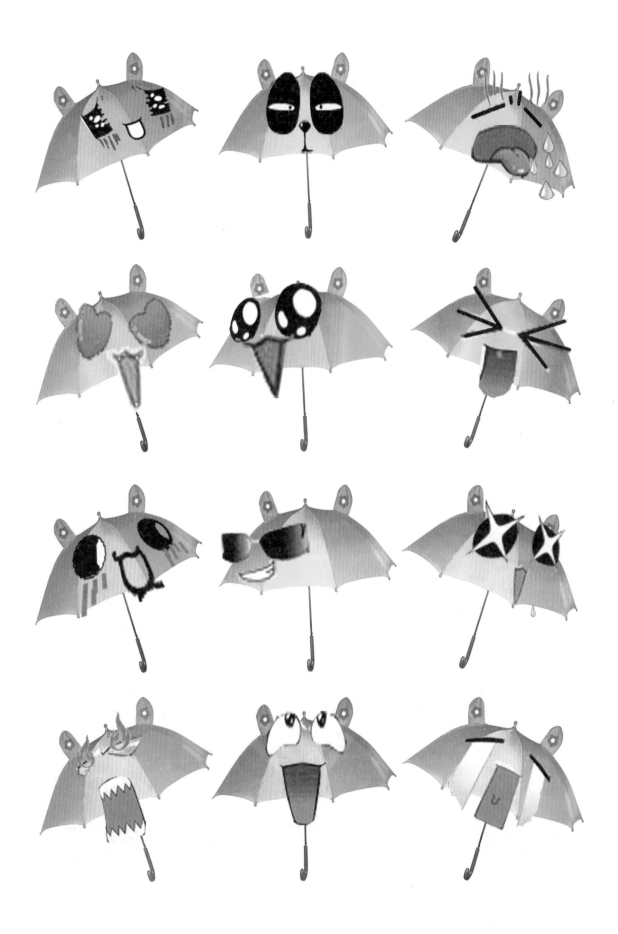

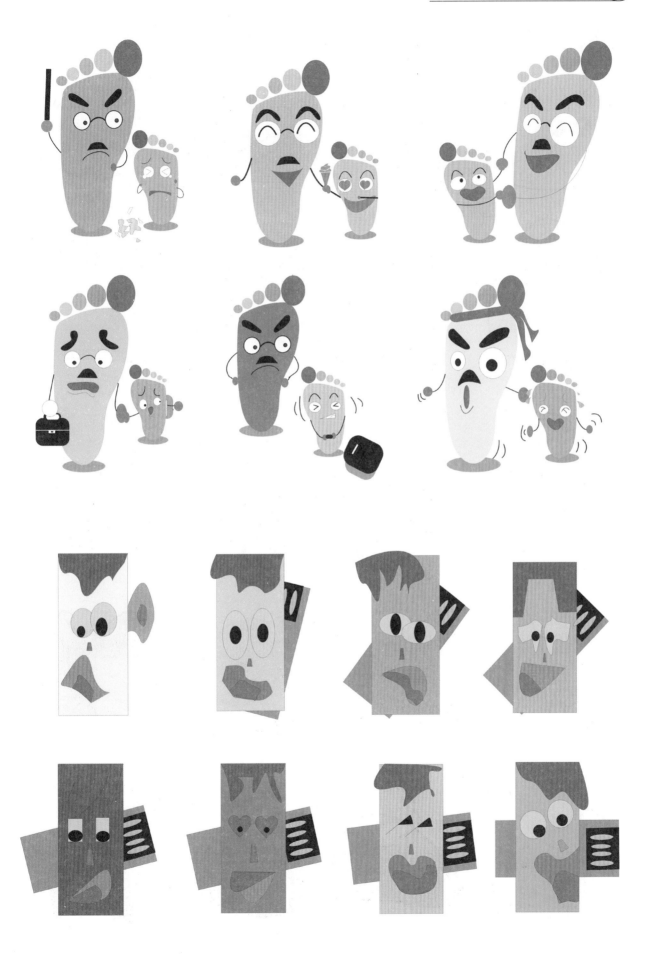

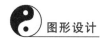

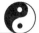

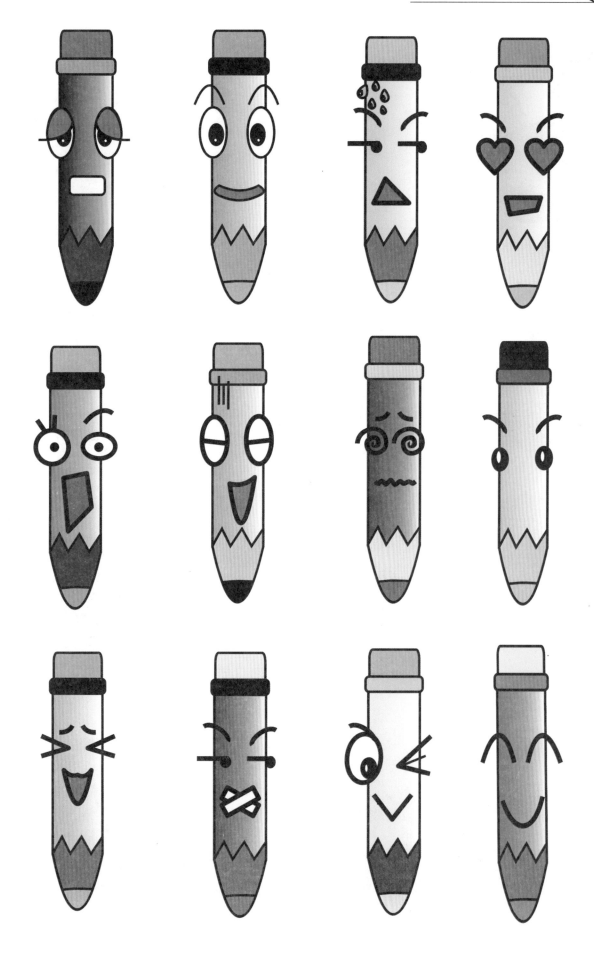

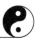

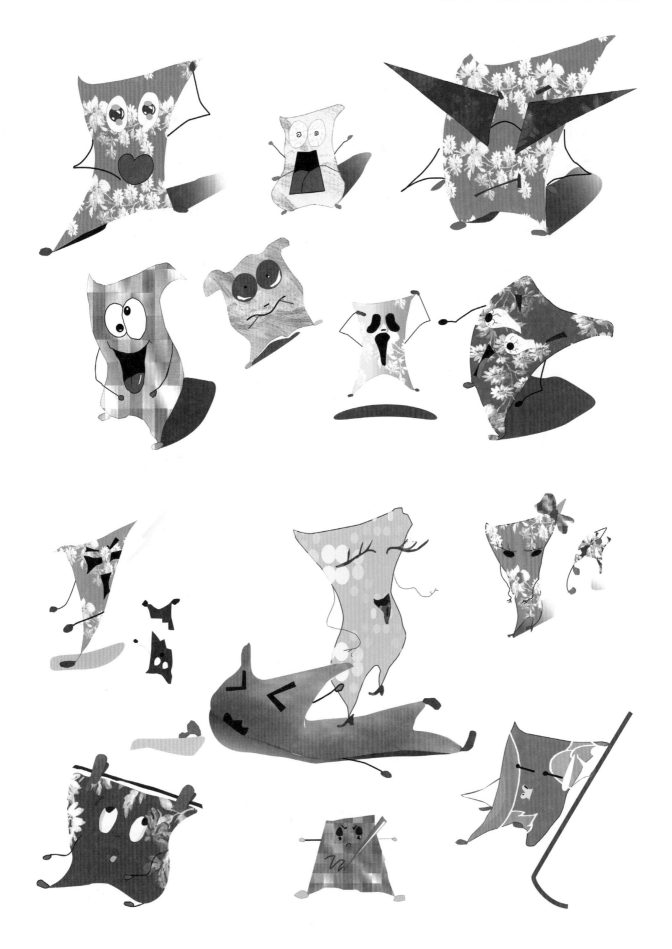

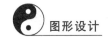

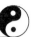

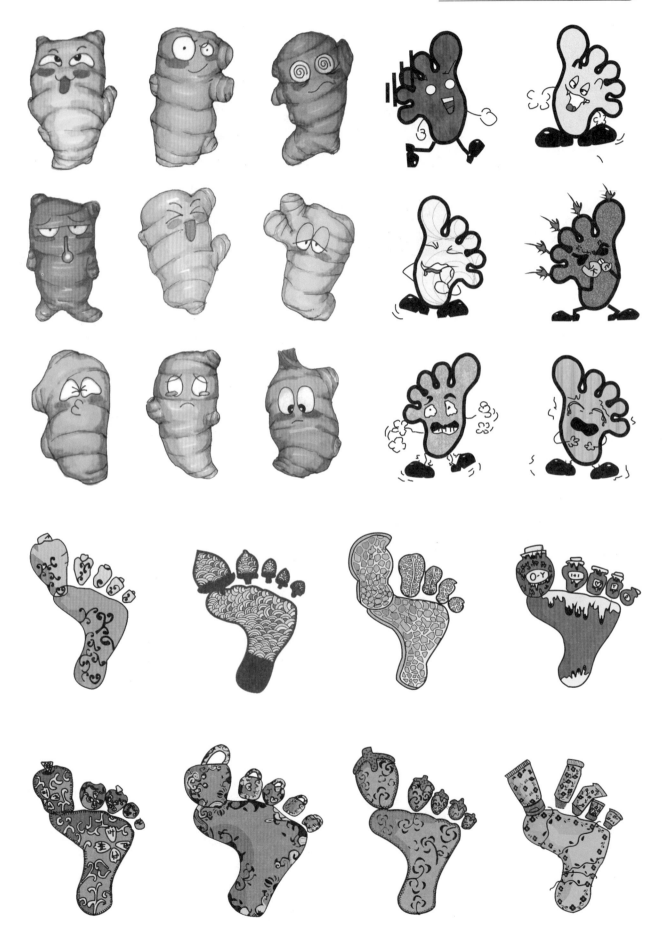

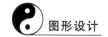

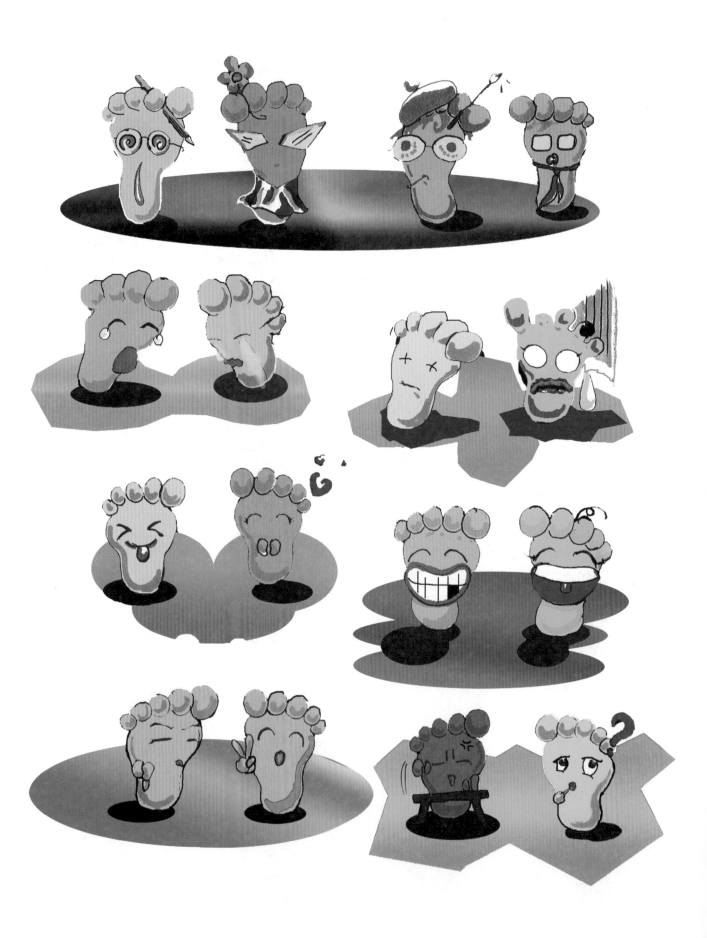

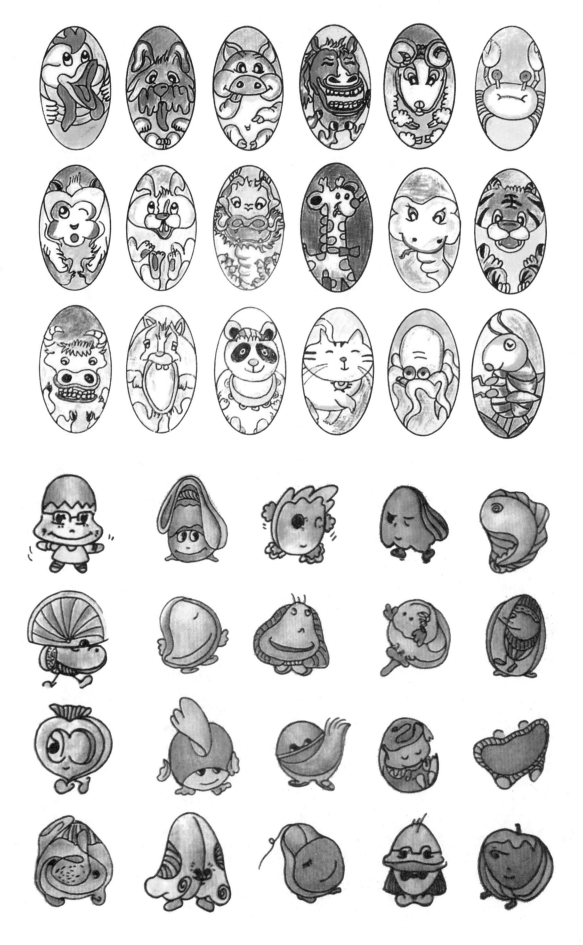

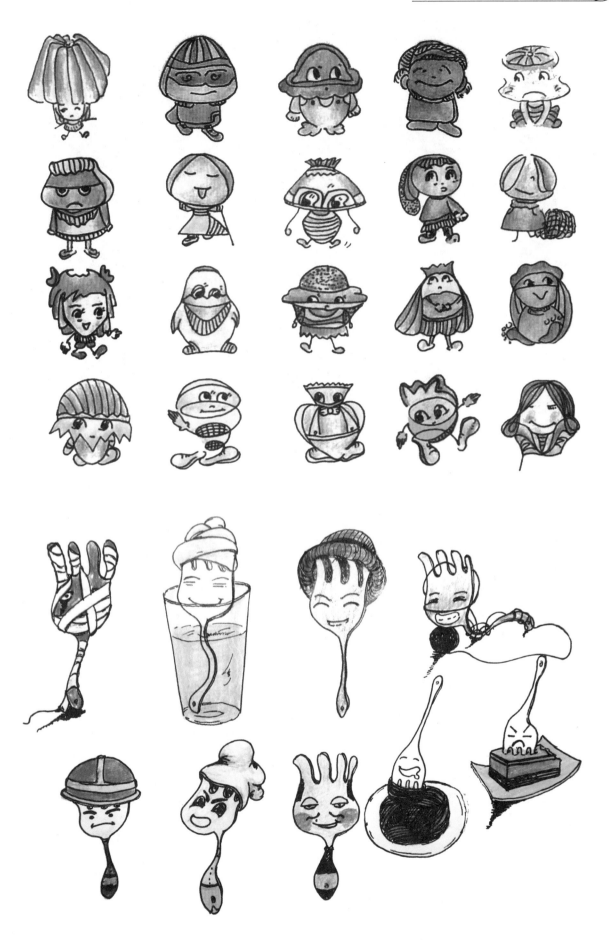

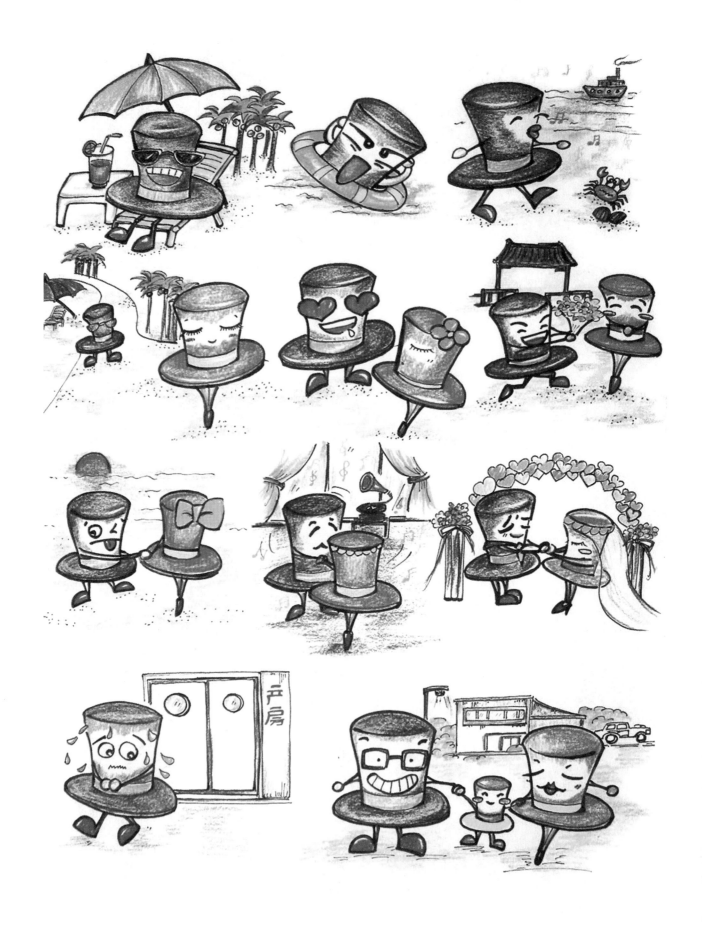

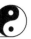

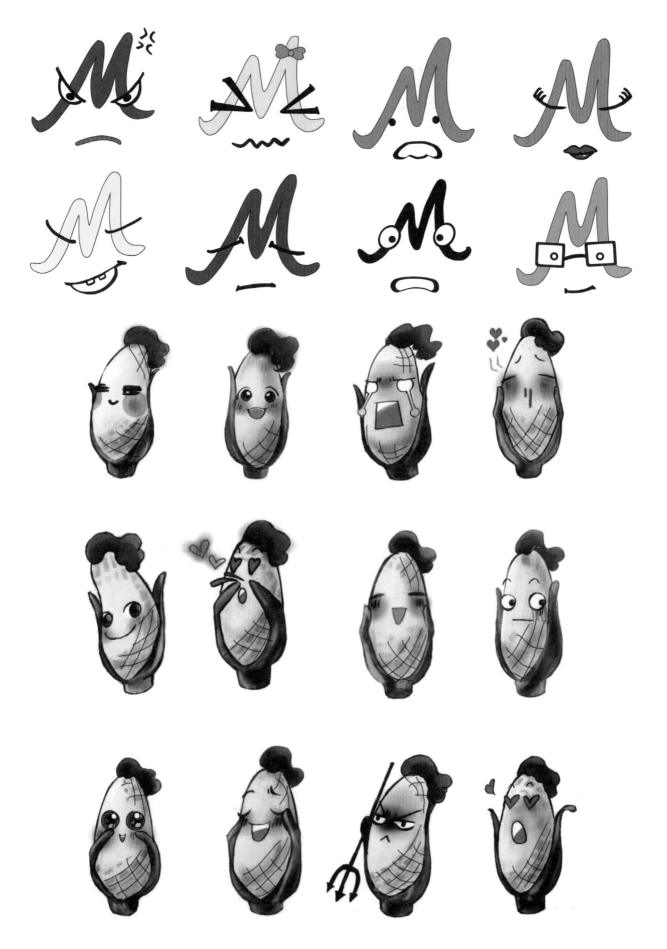

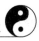

二、异影图形设计

任何有形状的物体在光线的照射下,都会产生投影或倒影。我们在阳光下行走会留下自身的影子;繁茂的小树也会将自己的影子撒向大地;明媚的月光下,那朦胧的影子更加富有神秘的色彩。任何有形物体在不同种类和方向的光源条件下,会形成不同形状、不同方向、不同虚实的影子。我们的生活中影子是随处可见的,有虚有实,这些影子都是事物本身以外的现象,但又与事物有着神奇莫测的关系。这些影子是奇特的,甚至有无法理解的神秘性,有时也会引发人们的深思和诧异。这些影子是物体的轮廓,它为不同事物之间的联系提供线索,让人感受到由时空的跨越、倒错所带来的神秘氛围,所传播的信息似乎特别具有生命力与穿透性。

影子都与产生它的实体紧紧相连,形影不离。在图形设计中,不但要体现这种反映与被反映的关系,还要使这种反映突破时空限制,进入揭示本质与规律的层面。可以从反面入手,从矛盾、对立、对照、对比中求得顿悟。虚影与实物之间一虚一实的关系成为一种表现的契机,适合于表现现象与本质的关系。

如果我们能够静下心来,细心地留意那神奇多变的光影效果,就会从光影的世界中发现无数的魅力。如果还能够展开想象、幻想的翅膀,将光影的现象融入图形设计的创意之中,更能创造出神奇般的视觉效果。

(一)异影图形的构成

人类的思维,无论是知觉思维还是理性思维,在寻找某些事情发生的原因时,总是在事情发生的附近寻找。影子是由投射这个影子的物体创造出来的,在通常情况下,我们并没有将它作为一个独立的视觉现象来对待,甚至没有把它当作一个显现物形的不可缺少的东西。

在早期的构形方法中,光线得不到表现是由于对光线的认知和理解的不足造成的。对于像太阳和火这样的光源体的表现,也只是为了显示它们正在发光的现象,而不是表明只有受到这些光线的照射,物体才能显现出来。自从印象派绘画出现以来,影子就始终作为画面的绘画语言而存在。进入现代绘画时代,艺术家们对艺术的理解摆脱了写实的范畴,出现了超现实主义画派,对传统加以拆解与转化,进而很多艺术家用影子的语言来丰富艺术效果。

(二)异影图形的概念、意义及可塑性

设计师们研究影子,将影子表现为客观物体在光的作用下产生的异常变化,呈现为与原物不同的对应物。利用娴熟的影子语言来丰富视觉语言,或通过影子来象征与隐喻,传达某种特定的信息,表现更有意义的信念,而观者也可透过这些隐喻引发出不同的想象空间,即在同一特定的空间里显现出一种超现实的世界。

日本广告图形设计大师福田繁雄的幽默图形将图形的图与影组成一种矛盾的奇特虚幻的现实,在平面空间中显现一种超现实的世界,传达了一种特别的意味,其作品至今仍具有生命力和创意性。

(三)异影图形的类型

1. 附影图形

附影图形是古人经过长期探索之后由希腊艺术家发现并逐渐走向成熟。在文艺复兴初期,附影是被用来创造三维立体感物形的,此后附影图形逐步得到发展。如今,附影图形已成为重要的构形方法,并在视觉传达设计中大量应用,它主要是为了表现物形凸起的特征而将小部分物形显露出来,将大部分隐藏于黑暗之中,因此,附影图形的构形方法是几乎完全依靠光线照射不到的阴暗部分来表现物形的。

2. 仿影图形

仿影图形的构形方法及象征寓意,犹如利用光影原理同绘画工艺的巧妙结合的皮影与剪纸,是创造出来的一种利用影子活动表演的戏剧艺术。它依靠灯光的投射,将仿影图形映现于屏幕上,具有高度的概括、夸张、幽默、神奇的特征。仿影图形将死气沉沉的影子变成了一种有灵性、充满活力的视觉艺术。在西方文艺复兴绘画作品中,仿影图形则是利用物体的影子使一个复杂的物体在二维空间中有了三维空间的纵深感,从而变得层次分明,影子成为绘画语言中不可或缺的元素。这些图影的表达妙趣横生,且能寓意于无

声,没有任何做作与牵强,表达得非常自然巧妙。这一方面取决于我们的表现手法和经验积累,另一方面是要求我们有足够敏感的观察力和更为广泛的联想与想象力。

亨利·马蒂斯称仿影图形是"一个简约的符号",他正是利用了仿影图形的简洁性创作出一系列色彩清晰的剪贴作品。其作品的画面上,仿影图形产生了一种平面的雕像作用。仿影图形活跃在人们心灵深处,表现着一种特定的时代精神。

生活中的影子是对真实空间的反映,而设计中的影子则是富有深刻寓意的创意活动。应该注意的是,影子图形的训练必须放弃写实的概念,从写意的角度去表现影子;不是客观对象的简单重复,而是要在设计中遵循艺术概括的规律。打破人们的心理定式,将影子不再当作与原物相应形的被动表现,而是从现实生活的影子中寻求新的创意,借影子进行主观信息的添加或删减;利用特定造型对物象内涵的反映,产生深刻的含义,使之融入图形设计的组织中,彼此相生,创造出惊艳的异影视觉效果,借以传达某种特定的信息和理念。在实际设计中,要求放弃写实性影子的概念,在写意影子的基础上寻找异形的可塑性,使画面更简洁单纯,要有荒诞、诙谐、寓意与美学联想存在。

异影图形的表现,不仅是物形本身投影的被动表现,还要根据传达信息和设计创意的要求,把不同视角的影子、不同空间的影子、不同物形的影子巧妙地组合成现实与虚幻的世界。利用影子产生的偶然形象使我们产生无限乐趣的同时,还能感受到这种发现的魅力,感受影与形独特的联想和表现方式给我们带来的乐趣与启迪。

下面是一些异影图形设计作品的欣赏。

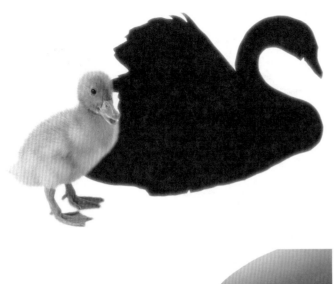

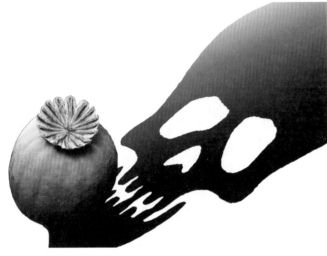

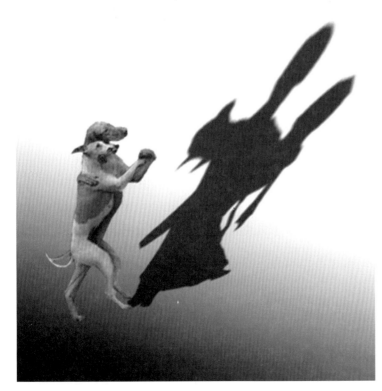

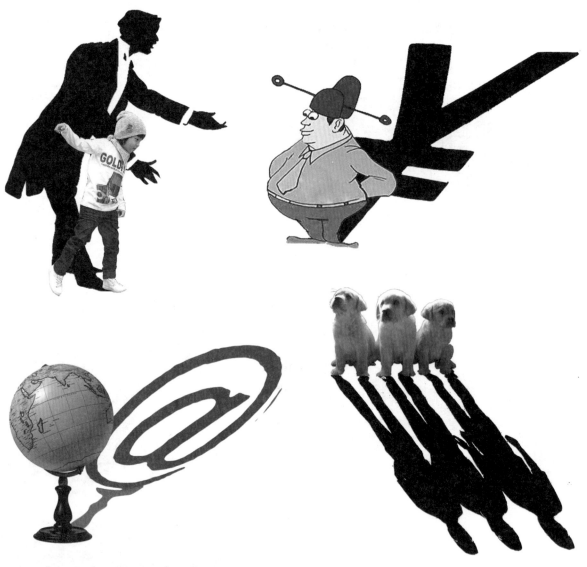

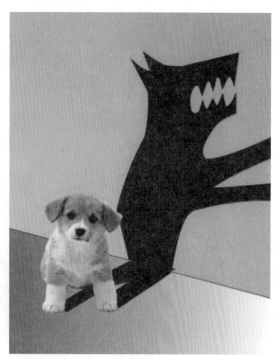

作业练习:

异影图形要求简洁概括,不能只是简单地重复生活,而应是有深刻寓意的创意想象。请画出 8 个异影图形。

三、共生图形设计

（一）共生图形的构成

人们重视对实空间的利用,常常忽略对虚空间的把握。共生类的图形,是由"虚实相生"和"双关轮廓"组合而成的图形。

共生图形的训练正是强调虚实的同等重要性,要求大家用心观察发现生活中"一语双关"的设计元素。利用图形特殊的表现方式,达到一语双关甚至一语多关的视觉效果。

平面造型中,有时设计反常的效果,让两个以上的物形共享同一空间、同一形态,合成为一个公共面,隐含两种不同的含义。两个不同视点的立体,以一个共用面紧紧连接在一起,构成了既是俯视又是仰视的空间结构关系,给人以闪动不定的错觉。

有时设计中把两件物形之间边缘线相互重合,图形与图形相互连接,构成了共生的结构,轮廓线形成公共线。其造型特征是物形和物形之间形体的相互衬托、相互依存、互生互长、彼此相连、相互融入,构成缺一不可、共生结构的统一体,起到了笔简意深的视觉效果。这是利用两个图形合并在一起的相互边缘共用,仿佛你中有我、我中有你,从而组成一个完整的图形,达到形的共存和意的共生。共生的设计原则适合视觉的特性,并利用视觉的可调节性功能使事物间的矛盾体相互融洽。

（二）共生图形的类型

共生图形的类型包括以下方面。

（1）轮廓共生图形。

（2）正负共生图形。

（3）局部共生图形。

（4）整体共生图形。

下面是一些共生图形设计作品的欣赏。

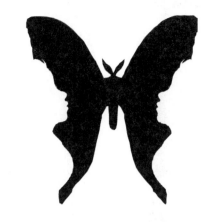

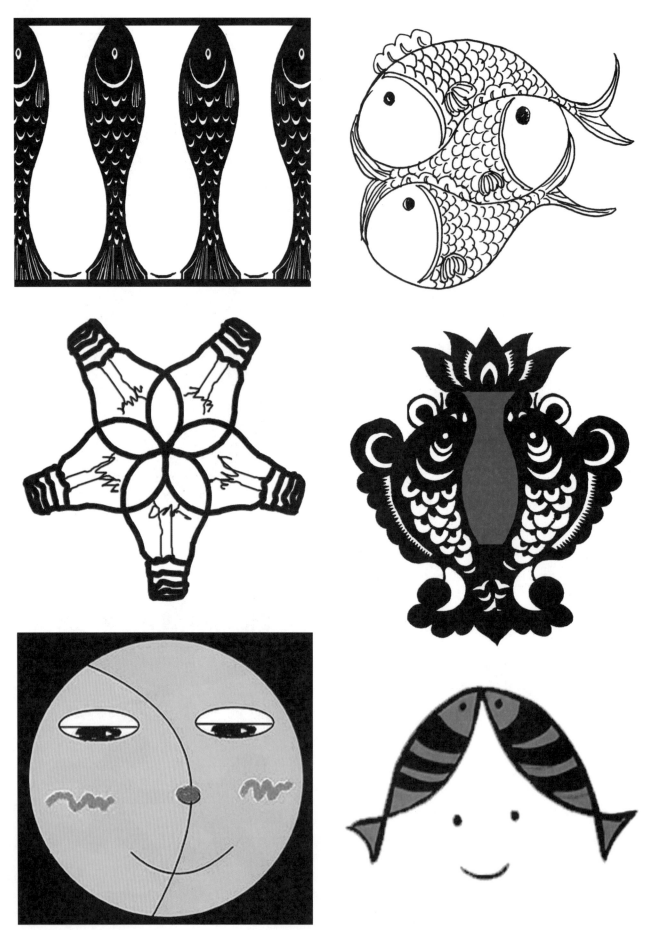

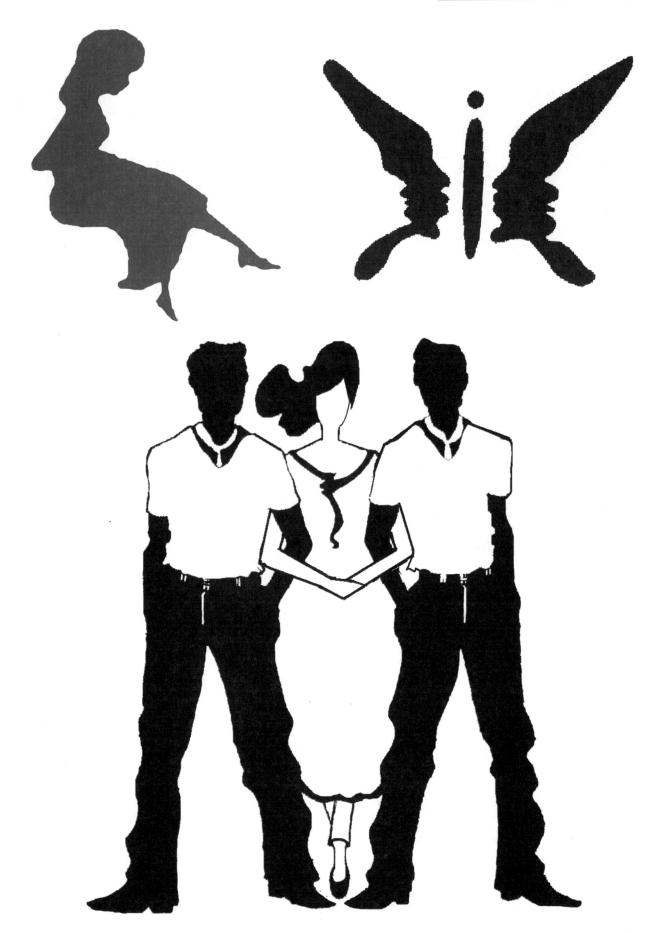

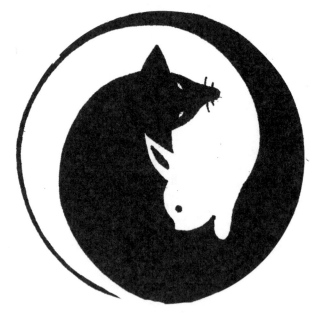

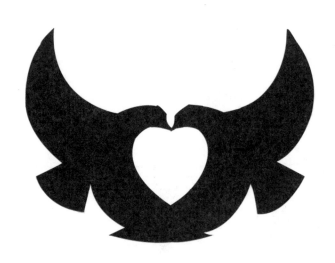

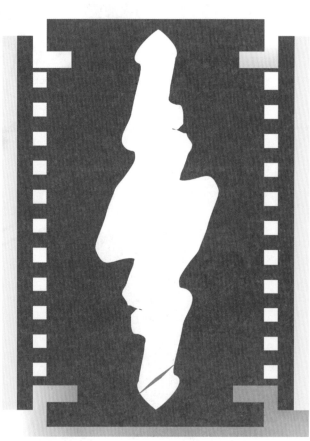

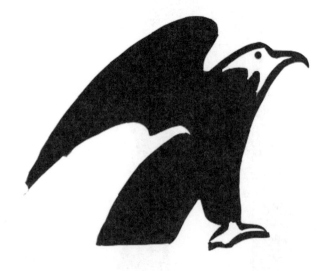

作业练习：

　　以人与人、物与物或人与物结合,进行共生图形练习。练习时注意共生图形虚和实两者交接处的处理要简洁、巧妙。

四、置换图形设计

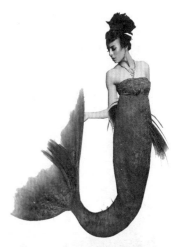

生活中置换的现象随处可见，像家具旧了需要更新；衣服破了需要更换；由于现代科学技术的发展，病人体内的某些器官也可以进行置换。

对于常见的物质，我们能够凭借生活经验和观察轻而易举地判断出物质的表面质感和造型。置换图形就是在保持物质的基本特征的基础上，对形的局部进行替换和嫁接。设计过程中必须对其结构特征作深入的研究，找到有效的切入点，即使是天马行空的想象也可以通过一定的规律使思维更有效。复杂的造型，要使之有生动的表现，需要进行细致的观察，更需要大胆的想象与巧妙的构思。形和意是激发创意的两大切入点，无论是形态的想象还是意义上的吻合，均体现为事物之间的关系，因此，寻找关系、建立关系、表现关系成为主要课题。设计师要具备对形态的敏锐感受力，学习灵活变通与过渡的技巧，使原本风马牛不相及的影像按照全新的方式重构在一起。

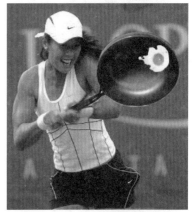

为了克服视觉上的麻木，我们可从生活常见的置换现象中得到多方面的启示，并运用到图形的想象中进行构思、置换，以便追求视觉上的合理与情感表达上的某种关联。这一切颠倒错位，用其他东西来取代原有组织结构中的一部分，结构关系不变，面貌却焕然一新，使人们看到的和头脑中以往的经验发生矛盾，这种矛盾的产生加强了图形的趣味性。

当给予设计师足够自由的想象空间时，符合的表现不再是还原，而是一种演绎。置换图形的创意观念，不在于追求生活上的真实，而是要注重图形中不同元素的组合应自然、生动且富有内涵，重点解决物与物、形与形之间的对立、矛盾，使之整合后能协调、统一，也要注重视觉上的艺术性和合理性。

自然与具象的元素仍然是表现的基础，但这些元素必须经过重新组合与配置，比如利用超现实与视觉蒙太奇的手法。置换的方法也可称作偷梁换柱，即利用形与形之间的相似性和意念上的相异性，以一种形象取代另一种形象，通过想象进行置换处理，使图形产生形态上的变异和意念上的变化。这个"变"字，在逻辑上或许是荒谬的，可能会给我们带来某种视觉上的不习惯因素，或许会让我们感到有些惊奇，但是正因为如此，设计的意念才得以升华，设计思维产生了质的变化。

生活中的物象总是在时不时地提醒我们，它们不是孤立地存在，很多时候总有许多因素将它们联系起来。形的替换就是其中的一种有意思的关联形式，它利用物形与物形之间形或意的相似性，按照一定的需要，在保持物形基本特征的基础上，将原物素材中的某一部分换上另一种物形素材，产生一种奇特的新形象，使图形具有更深远的意义。置换图形是以想象为基础的，图形通过想象力的置换，改变了自然的形体结构，图形被赋予了一种新的意念，给人以丰富的想象余地。

下面是一些置换图形设计作品的欣赏。

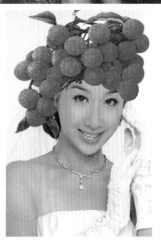

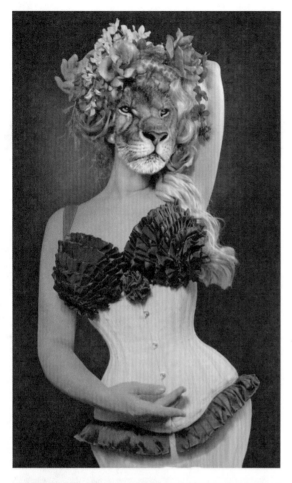
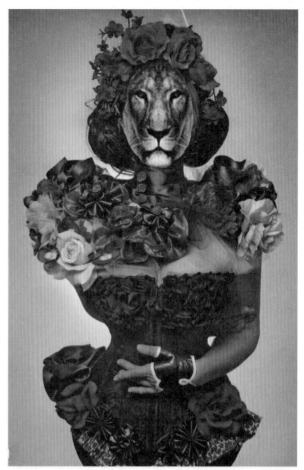
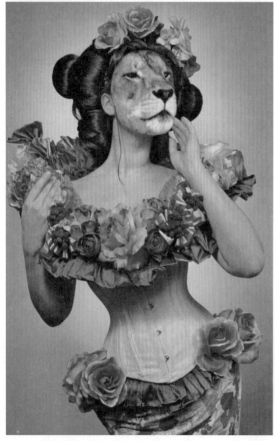
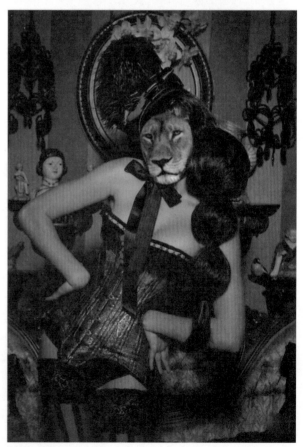

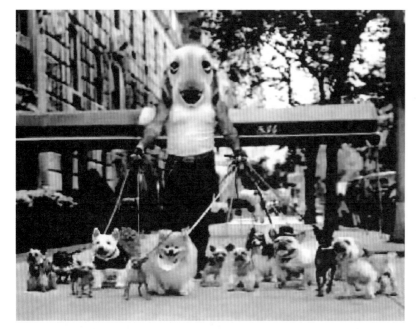

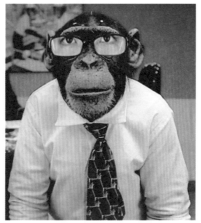

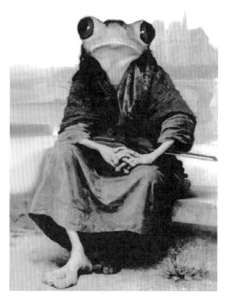

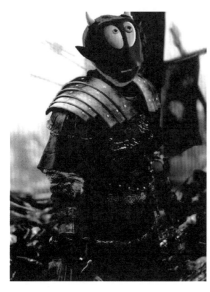

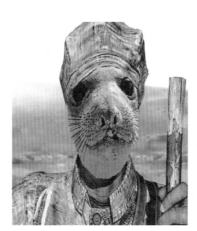

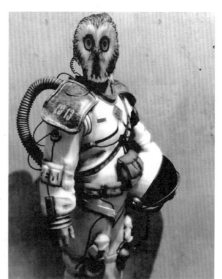

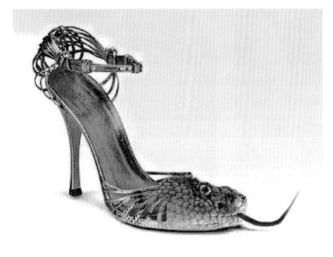

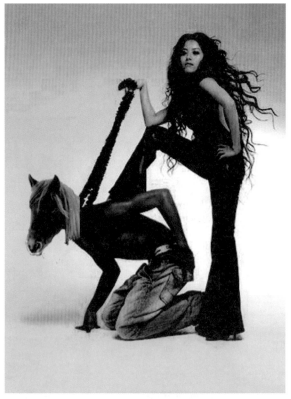

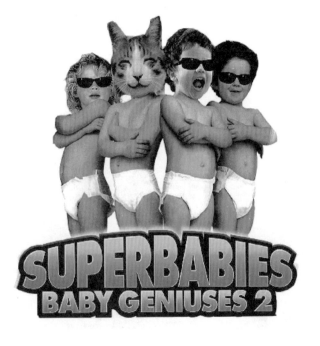

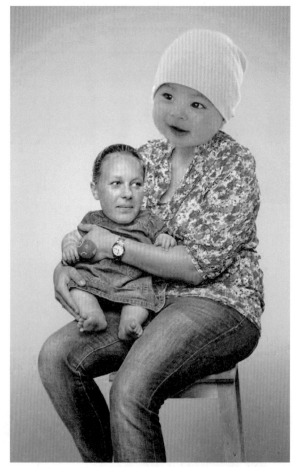

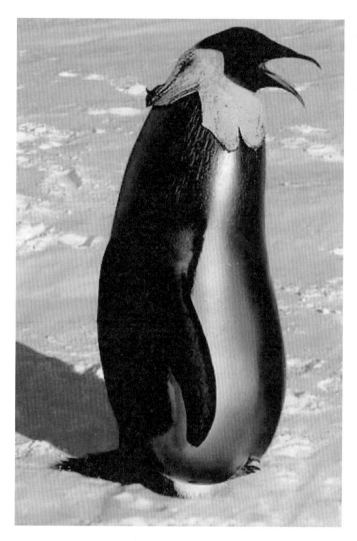

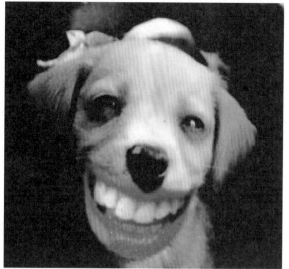

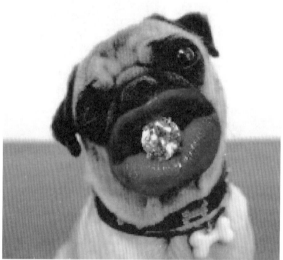

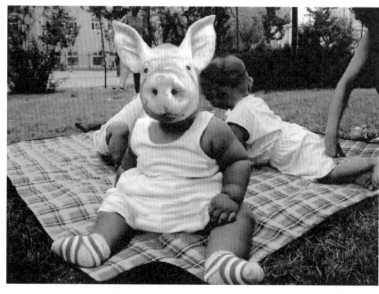

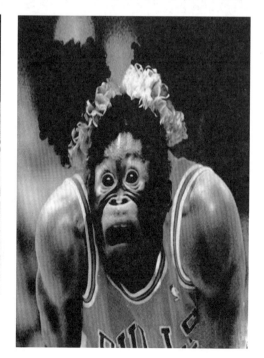

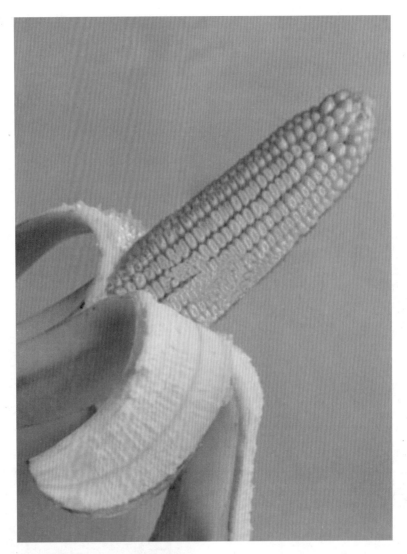

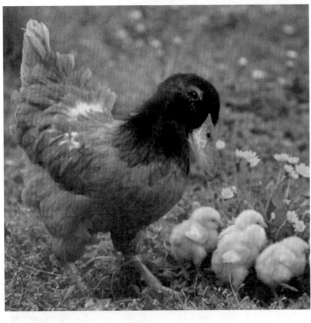

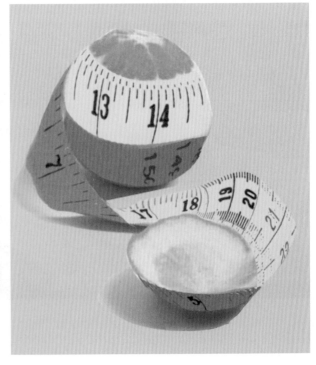

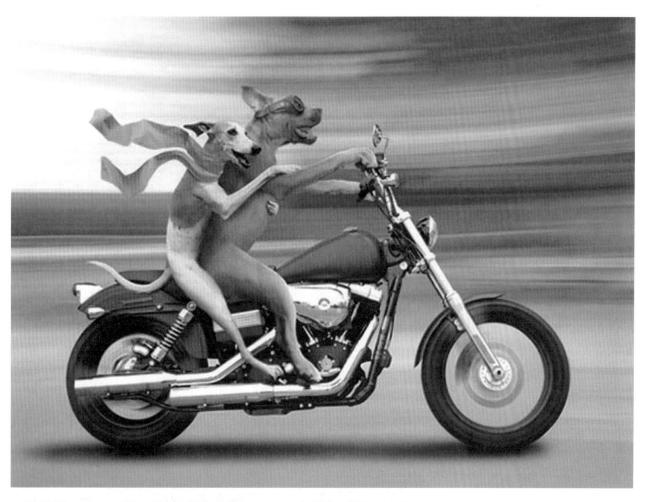

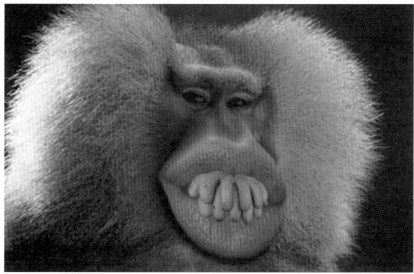

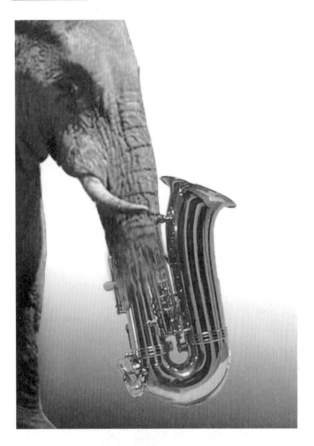

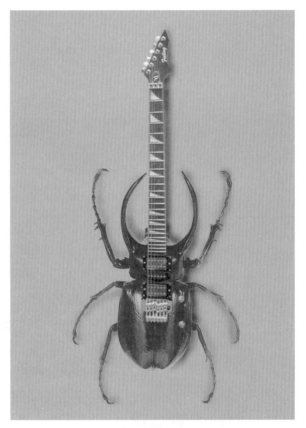

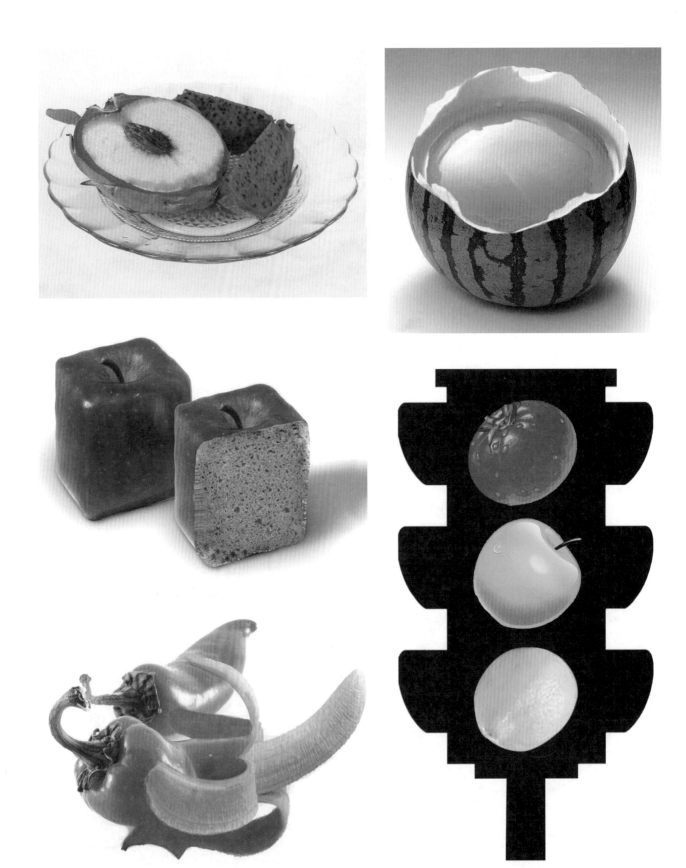

五、延异图形设计

　　任何事物都有一个变化的过程。一年四季春、夏、秋、冬的变化,植物和生物的生长死亡,也都经过了一个逐渐的、有规律的变化过程,这些都反映出自然界普遍性的规律。我们在生活中看电影、看连环画、读书等行为,也都能体现出一个变化的过程,这些生活上的体验能给我们创造延异图形带来启发。

　　延异图形应用渐变的手法把一个形象慢慢演化成另一个形象。创作中,设计师应积极发现两种形态的共同之处,通过不断地变异,最终达到质的变化。延异图形的思维方式是符合自然规律和人类认知习惯的,是平面设计中的时空组合,它强调了图形的变化过程。

　　延异图形是把图形作为视觉经验的一个独立方面进行严肃的科学探讨,寻求可见物象与抽象情感之间的可变性、可塑性、可比性。创作中,设计师应对异化图形进行观察,消除双方的个性,取其共性,营造出一个相互渐变的过渡区,异化过程要自然且不落痕迹。要在差异巨大的事物之间寻找构成物象间类同、变形、比拟、暗示、互补、透视、双关等关联点,对可见或不可见形象进行重新塑造,并把联想的过程以图形的方式展示出来,这就如同把一个象征或比喻用描述性的语言解析出来,把想象、联想的过程进行图示化一样。

　　虽然延异图形的思维模式在人类的漫长历史中早已形成,但是真正把事物的变化过程转变为延异图形,最早则是体现在荷兰画家埃舍尔创作的经典作品中。埃舍尔在画中充分利用了延异图形的创意方法,把一种形象转换为另一种形象,像水中的鱼可以转化为空中的鸟,奔跑的动物可以转换为静止的植物,各种物体相互衬托、不断延伸。埃舍尔在延异图形的创作上比其他人走得更深、更远,从而达到炉火纯青的地步。我们可以在埃舍尔的作品中领略到他惊人的想象力和非凡的观察与表现力,在物体形象转换过程中通过不断变异的量的增加,达到了质的变化,图形变化过程自然、清晰、有条理,不露痕迹,顺理成章,从而引起人们心理强烈的共鸣。这种能力正是我们所要学习的,并启发和培养我们对不同事物关联的可能性的

理性分析,开拓我们的创意思维空间,在图形的互相转换、互相作用和互相联系中得到无限启示。

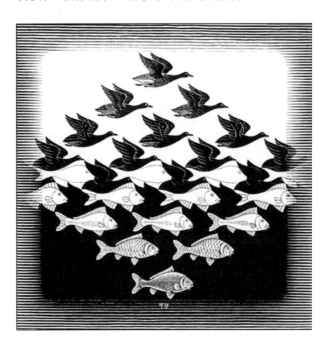

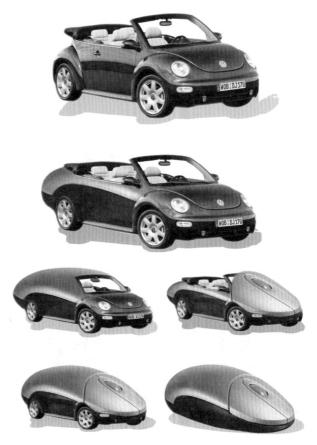

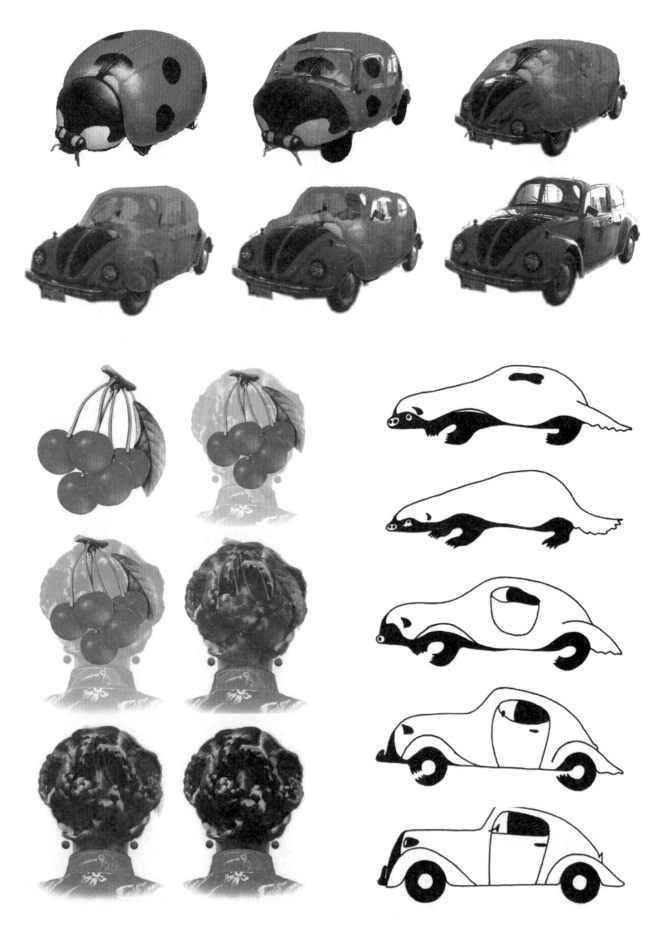

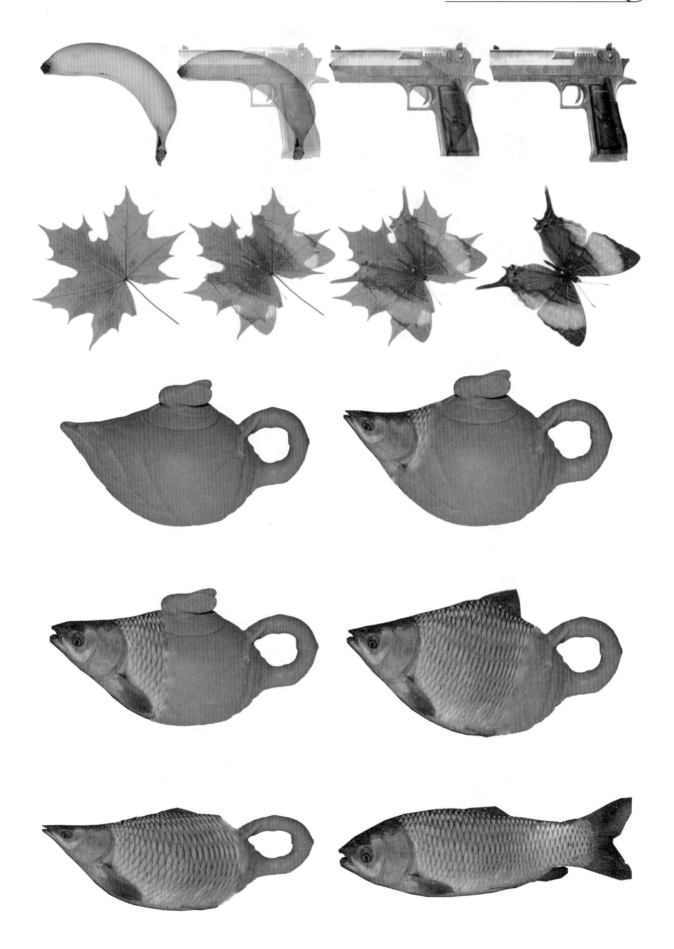

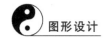
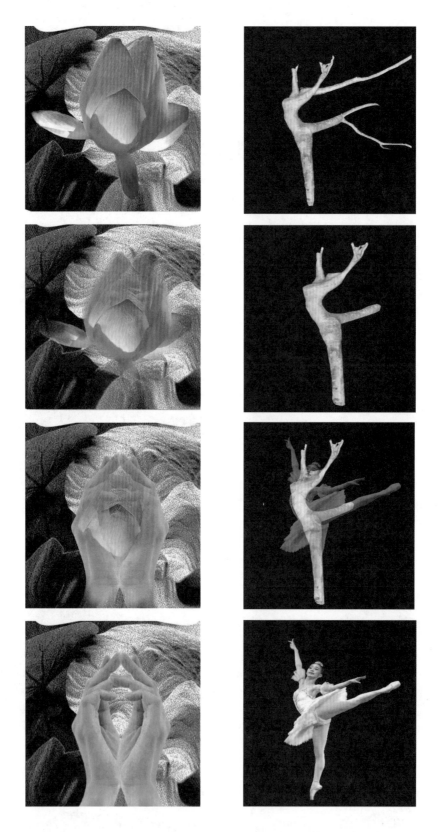

作业练习：

（1）从甲到乙的延异过程用 5 ～ 6 幅图完成，要求自然、秩序清晰、不露痕迹。

（2）作同形延异和不同形延异各 4 组创意图形。

练习时要注意把握事物变化的全过程，作由此及彼、由表及里、由浅入深、推陈出新的创意设计，并运用高度的抽象能力及具象的表现来体现一种创造。

六、主题设计

主题设计就是确立形式的秩序和某种限定,要求将限定的主题设计成一个有意义的空间,这一训练着重主观意志的体现与限制条件的统一。视觉设计中条件的限制一般体现在形意结合的练习中,从简约的格局中可以体会创造的开放性。简单结构可以延伸出丰富创意,结构的严格控制使作品呈现出系列性,结构性要素的不断强调成为一种与理念有关的设计策略。

设计本质上是理性的创造。在图形设计中,限制与固定不变的因素是客观存在的,为创意提供了基本依据和出发点。一个成功的创意,往往就是紧紧围绕问题点,从限制条件出发,巧妙地利用而不是回避限制条件,从而找到解决的方法。问题的解决方法往往隐藏于问题条件本身,有经验的设计师通常善于变化,且能将变化掌控在一定的范围之中。

根据给定的若干限制条件进行形态联想,来体验变与不变、限制与自由之间的辩证关系,设计时侧重于切合主题性和兼顾限制条件的想象,并利用可提供条件的有限"舞台"进行设计表现,在创作中尝试图形语言的巧与趣的创造。图形语言有其特殊的艺术风格与传达优势,它往往以机智与巧妙见长,以新奇与趣味深入人心。巧与趣,均依赖于微妙、适度的变化,以及对限制条件的有效利用,从特殊的视点揭示事物的本质与相互之间的联系。

(一)文字图形主题设计

文字的产生源于人类对实用功能的需求,也是人类告别野蛮时代进入文明社会的标志。但文字从来不仅只是作为一种表述和记录的工具,我们常常把文字也视为一种视觉现象引入图形设计领域中,形成另外一种图形语言——图形化的文字。图形化的文字就是把文字的含义形象化,它既是文字,也是图形,不仅让人读得出来,还能通过图形形象传达文字的含义和概念,将文字的内涵特质通过视觉化的表情传神地构成自身的趣味,通过内在意蕴与外在形式的融合一目了然地展示其感染力。

文字是高度抽象的信息符号。文字形态要在一定程度上保留其可识别性。文字的图形组合能强化信息的传达,形成更为生动的传播符号。要将文字放入图形中重新定位其形象意义。从设计的角度来看,文字造型同样具有柔韧的可变性。许多优秀的标志设计就利用了文字的特点并运用了图文并茂的手法,使信息传达生动有效。

下面是一些文字图形主题设计作品的欣赏。

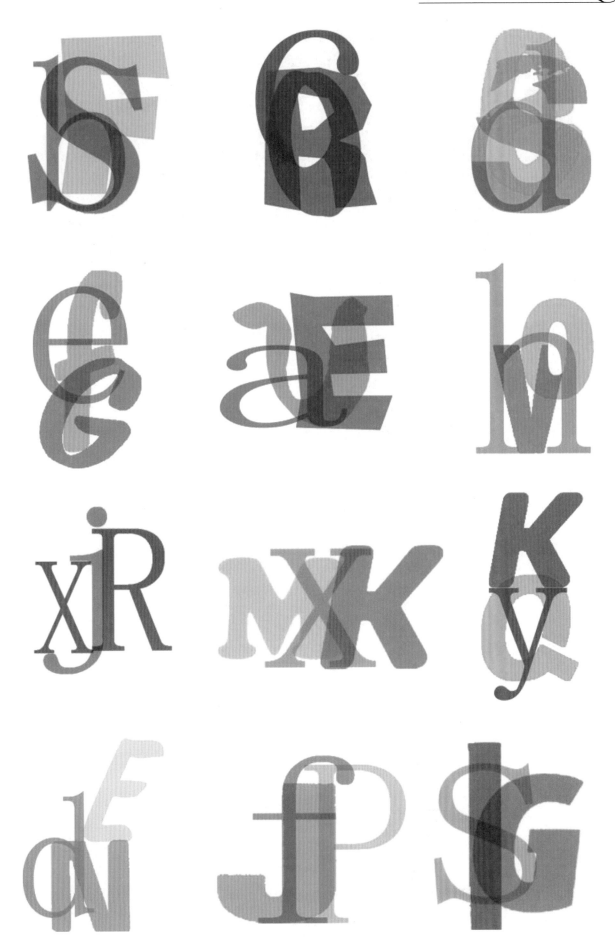

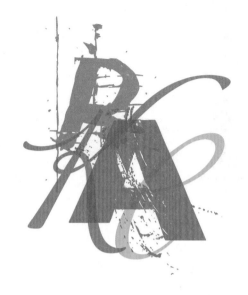

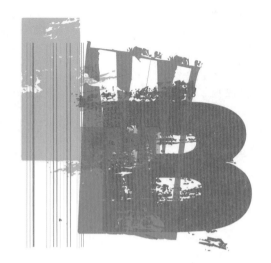

纯装作

了相敬

宋字体

回圆形

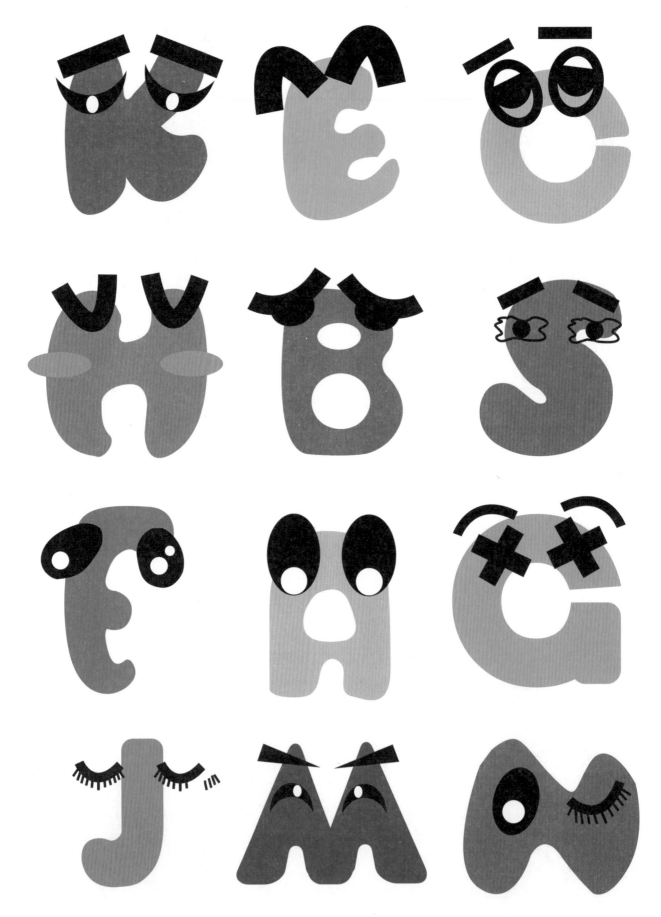

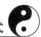

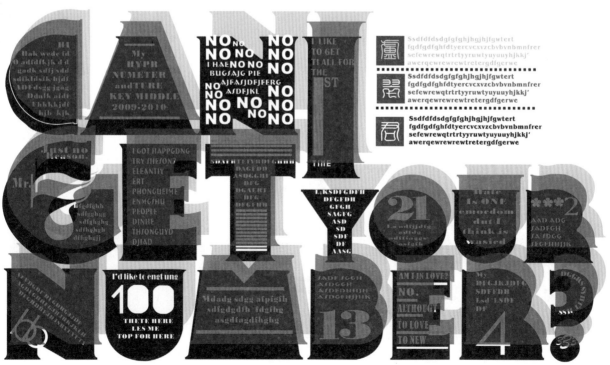

（二）仿人图形主题设计

下面是一些仿人图形主题设计作品的欣赏。

图形设计

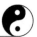

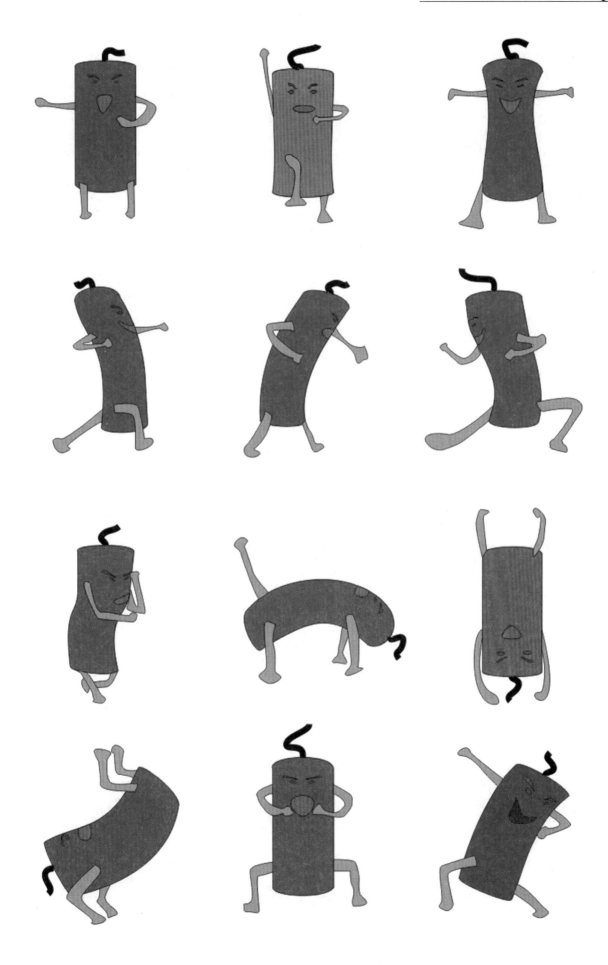

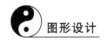

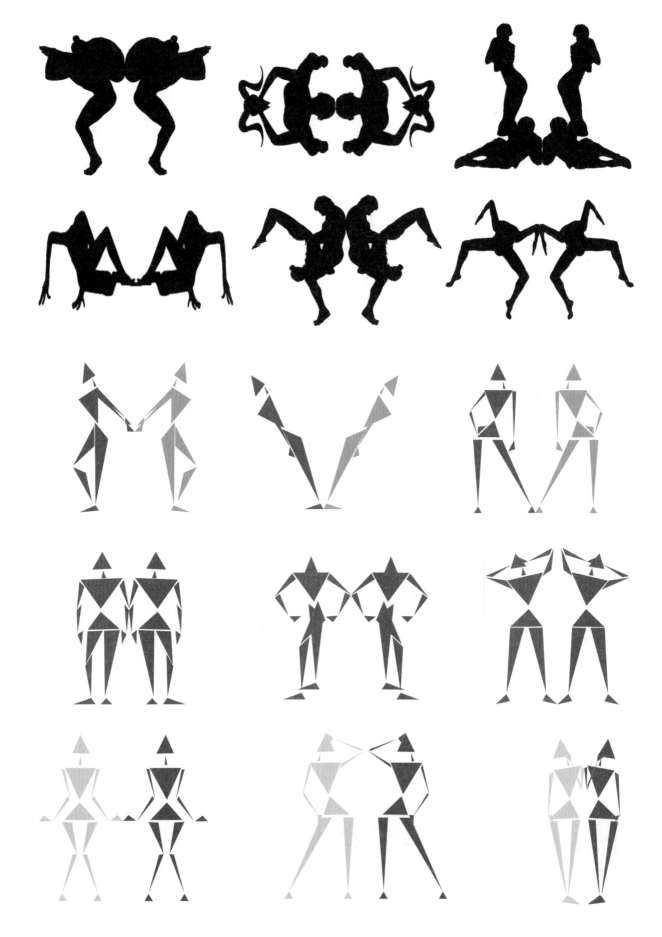

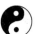

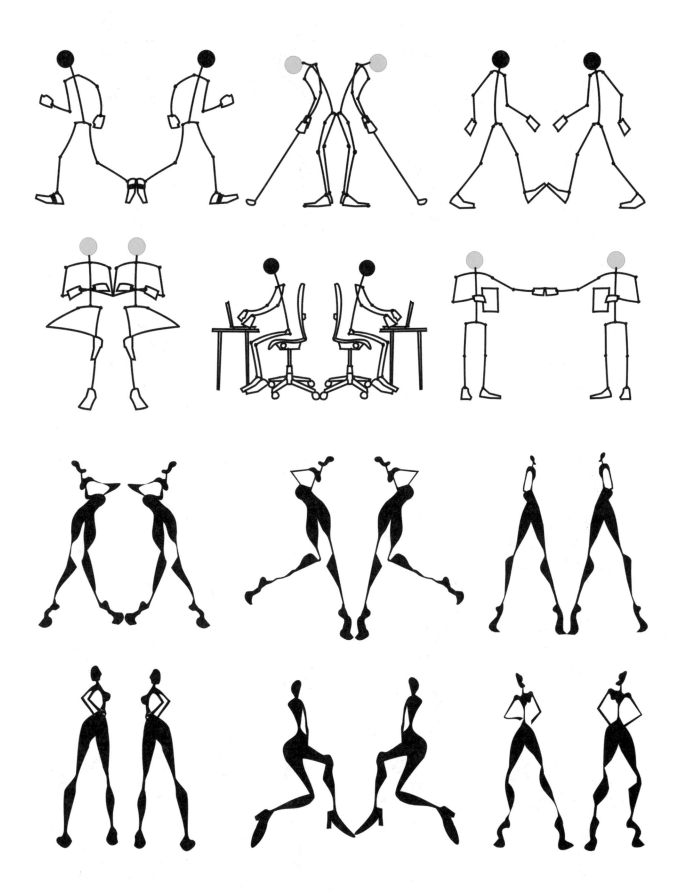

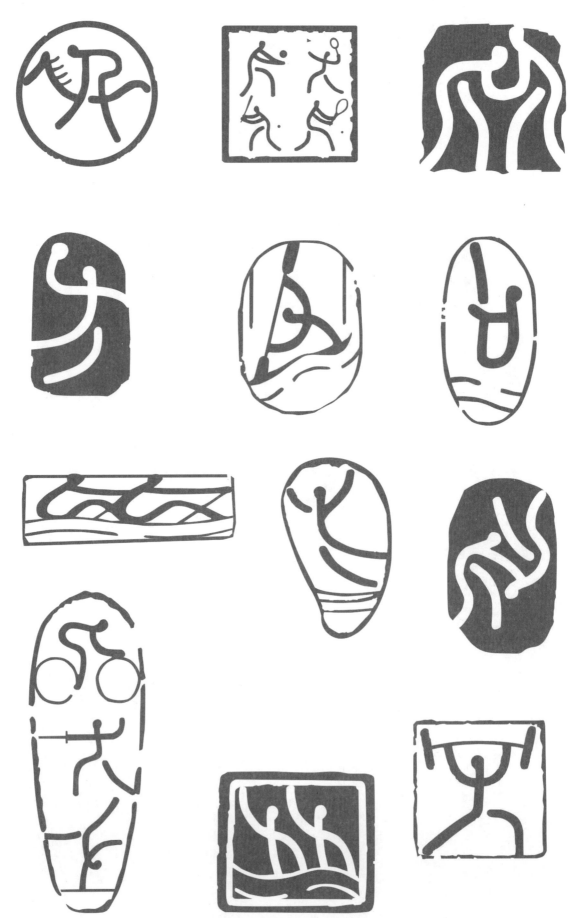

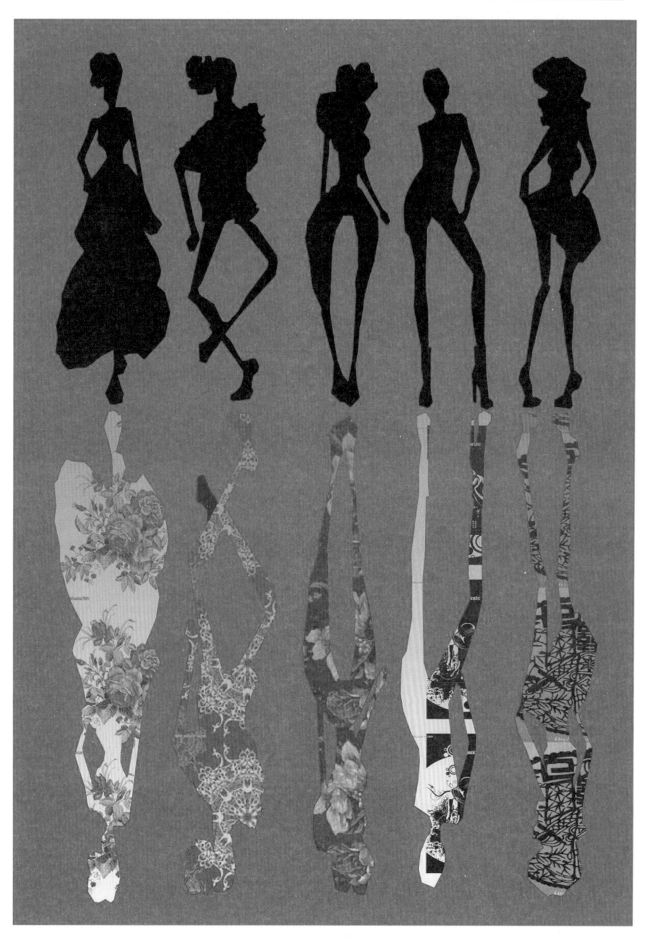

图形设计

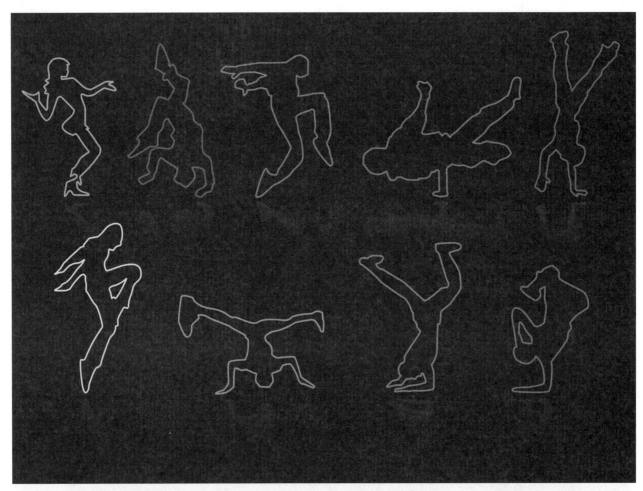

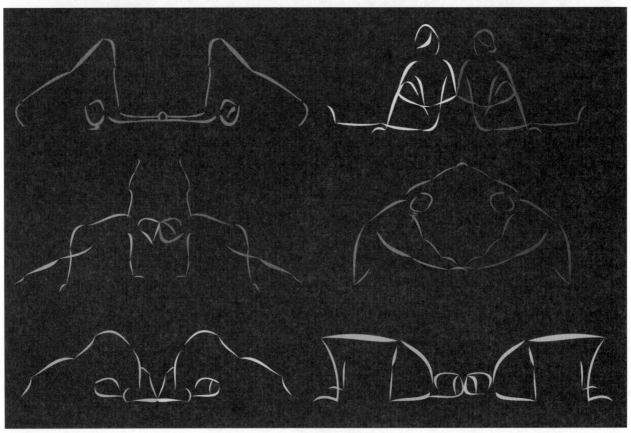

第五章　国际图形创意大师作品欣赏

一、德国视觉诗人岗特·兰堡

岗特·兰堡 1938 年出生于德国麦克兰堡地区的小镇诺伊斯特里茨。1960 年,岗特·兰堡在法兰克福成立了自己的图形摄影工作室。

在 30 年的职业生涯中,岗特·兰堡设计了几千幅招贴画。他的招贴画多次在国际艺术大展和双年展上获奖,并被多国博物馆、大学以及文化机构收藏。岗特·兰堡被称为"德国视觉诗人",与日本的福田繁雄、美国的西摩·切瓦斯特并称为当代"世界三大平面设计师"。

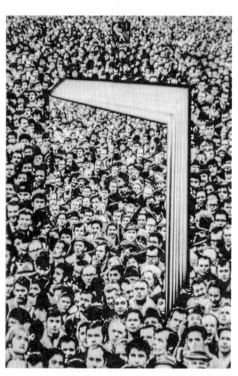

国外学者将岗特·兰堡称为欧洲最有创造力的"视觉诗人",是因为他以其丰富的阅历和隐喻的诗意,以最简洁的视觉形象表达最深刻的内涵,不断更新着人们的视觉环境,不断地塑造自己不同的设计风格。他的作品总是通过寻常的形象表达深刻的含义,通过隐喻的物体联想到实际事物。如果说岗特·兰堡的某些简洁明了的黑白招贴给人一种十分直观的印象,那么他的其他作品还含有很多中国人对"诗"的意境理解。岗特·兰堡在他创作的多个系列作品中,将色彩的对比和空间的叠加相结合,呈现出诗一般的层次感和韵律美。在《光明书》作品的设计中,他将画面式样在一维空间和三维空间中转换,类似诗歌中的平仄跳转,元素的不同密集表现带来不同的视觉享受,好像诗歌般的紧凑与跌宕起伏。岗特·兰堡将画面当作诗歌般处理,充分体现了诗歌的自由与韵律。作品在视觉上的自由化和韵律化,正是他作为"视觉诗人"显著的特点。

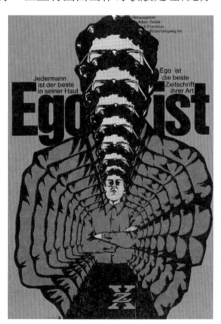

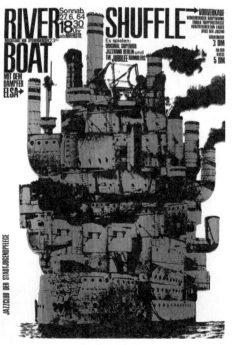

岗特·兰堡的作品带给我们的不仅仅是视觉上的震撼,更是心灵上的颤动。他运用理性的思维、艺术的表达、新颖的创意拓宽了我们的艺术视野,其诗人的情怀为我们重新构造了艺术的境界,他的视觉创造给视觉形象世界带来了新的力量和生机。

下面是他的部分作品欣赏。

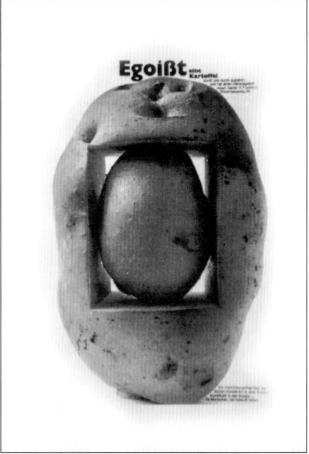

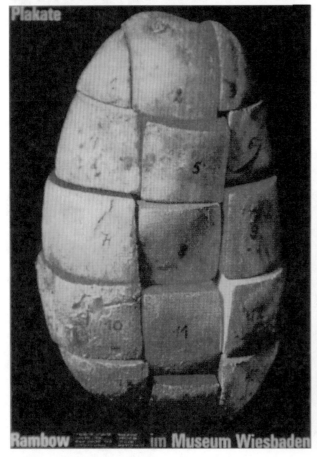

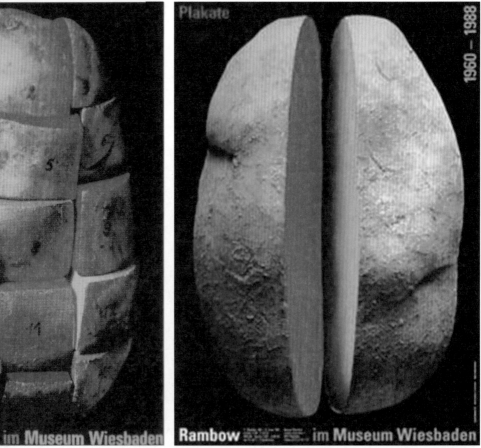

二、浪漫、幽默、卡通化的西摩·切瓦斯特

西摩·切瓦斯特 1931 年出生于美国纽约,他创作了许多经典的作品。

西摩·切瓦斯特作为美国观念形象设计的代表人物之一,他的设计理念及设计作品所取得的成就,对当代平面设计界产生了深远的影响。他的设计作品被永久收藏于纽约现代艺术博物馆、美国国会图书馆、古腾堡博物馆和以色列博物馆等。

西摩·切瓦斯特的设计创作与他的生活背景有着密切的关系。他的设计作品幽默、诙谐、轻松、愉快,创作手法多样。他的作品都有一个共性,就是以卡通化的漫画造型来表达个人观念,将观念与形象融合。在题材上,西摩·切瓦斯特广泛地运用日常生活中的符号,将生活中的价值观念体现在创作构思中,具有浓郁的生活气息。在形式语言上,他以其丰富的阅历用卡通的形式表达深刻的内涵,其独特的创作手法更新着人们的视觉环境,不断锤炼自己与众不同的设计风格。他将艺术与设计、观念与形象精心地融于一体,打破当时刻板、机械的设计面貌。他不仅关注作品的设计功能,还注重作品艺术风格的塑造,将艺术形式和视觉传达功能的设计结合起来,实现作品的内涵价值。

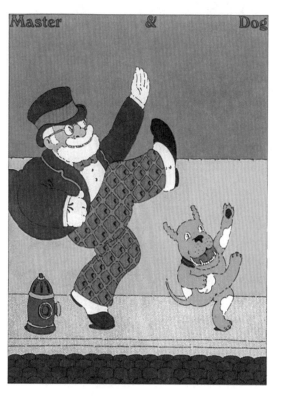

在设计中,西摩·切瓦斯特大量地运用线描和色彩平涂法并注重新媒介的使用,他的设计作品明显地受到其同时代的波普艺术和嬉皮文化的熏陶,洋溢着浪漫、幽默的氛围。他用粗犷豪迈的美式幽默表现在当时工业化时代背景下西方社会中兴起的消费观念、生活情趣和审美时尚,同时把自己的观念与多种表现方式组合成一体,这种折中的设计方式让人耳目一新。他为图钉集团的发展奠定了坚实的基础,以自身优秀的艺术素养影响着同时代的人。西摩·切瓦斯特追求突破传统平面的视觉效果,在艺术领域的开拓和探索中形成独特的艺术个性。对艺术的多样性和创新性做出了巨大的贡献,也为视觉艺术领域注入了新的血液和力量。

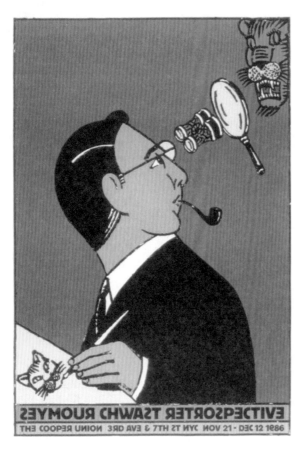

如果你在一個錯誤的地點開挖，
就算你挖得再深也是于事無補。
——西摩·切瓦斯特

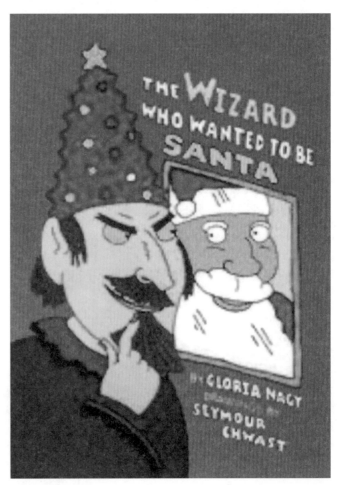

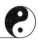

三、日本视觉设计大师福田繁雄

　　福田繁雄1932年生于日本东京。他的创作范围相当广泛,除了书籍装帧设计、海报、月历、插图、标志设计等之外,也涉及工艺品、雕塑艺术、玩具、建筑壁画、景观造型等各个专业领域。他能将自己的创作灵感在作品中发挥到极致,给人一种印象深刻的视觉美感与艺术表现力。

　　他创作的大量招贴海报给人们带来莫大的乐趣,无论是在日本、中国还是在欧洲、美国等地,福田繁雄都被视为一名设计天才。他不断探索新观念,总是弃旧图新,系统地将各种创意加以融会贯通。福田繁雄既深谙日本传统,又掌握现代感知心理学。他的作品紧扣主题、富于幻想、令人着迷,同时又极其简洁,具有一种嬉戏般的幽默感,他善于用视幻觉来创造一种特殊的情趣。他创造出众多富于哲理的感性图形,在视觉形象中透射出一种理性的秩序感和连续性。由于他在设计理念及实践上的卓越成就,福田繁雄被西方设计界誉为"平面设计教父"。

　　福田繁雄曾经说过:"我的设计不仅是对于日本人,或者是对于哪个地区的人,我希望世界上每个国家的人看了我的设计,都能够明白,都能够知道,都能够感到有乐趣。"1984年,福田繁雄利用人们对名画的崇拜与熟悉的视觉印象,在名画《蒙娜丽莎》中加入新元素,将50个国家的3485枚国旗巧妙地利用色彩相并置的技巧,制作完成了国际纪念海报《世界的微笑》作品来重现蒙娜丽莎的形象。福田繁雄用他眼中之所见转化为他构思中的媒介语言和色彩语言,将名画《蒙娜丽莎》转化成由各国国旗表现出来的《世界的微笑》,这是一种特殊的敏感力和捕捉力,使作品具有理性的形式和感性的效果,其含意深远博大,非同一般。该作品使人感受到福田繁雄在艺术设计语言方面的匠心独运、巧妙和贴切,有效地传递着世界和平的信念。

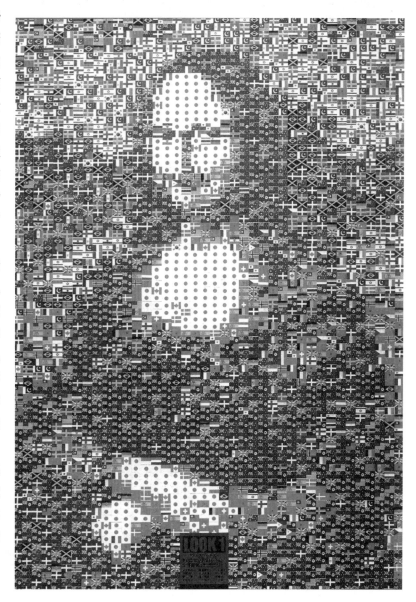

　　人们总是将贝多芬的人格、艺术精神及其音乐作为一种象征着社会正义与进步力量的旗帜,人们在他的音乐的感召下为追求真、善、美的境界而努力不止。福田繁雄在19幅《贝多芬第九交响曲》系列海报中,利用人们对贝多芬熟悉与崇拜的心理,以贝多芬头像作为基本形态,对人物的发部进行元素的置换。丰富了同一主题海报的内涵,同时又充满趣味性,福田繁雄用自己的想法带动观众的思维,让观者在欣赏海报的同时,又一次见到了熟悉的名人。福田繁雄用他的想象和设计把人们带到了一个无限的视觉空间。

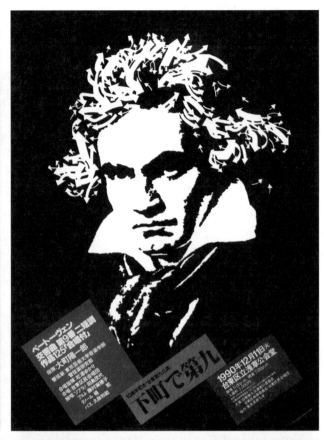

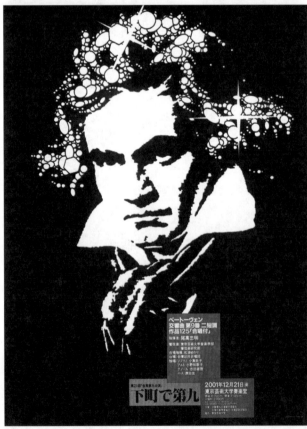

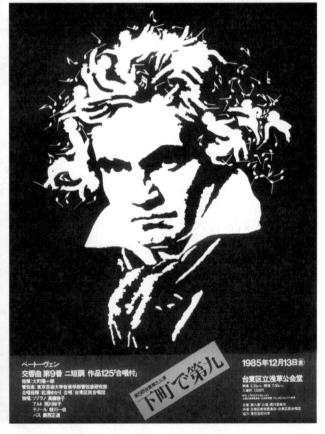

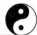

四、妙趣横生的图形创意大师霍尔格·马蒂斯

霍尔格·马蒂斯1940年出生于德国汉堡市,曾任教于德国柏林艺术大学,他是现代著名的图形创意大师,他的艺术创作充满了前卫、尖锐、富有挑衅性而又蕴含诗意的精神。他在教学活动中也一贯倡导异想天开、冒险、试验和挑衅的精神。

作为20世纪第一个现代流派——野兽派的核心人物,霍尔格·马蒂斯在西方艺术史上是一个举足轻重的人物。正是这位儒雅温和如绅士般的艺术家,用他的理性、直觉和才华将绘画艺术带入日益纯化和简化的发展之路。

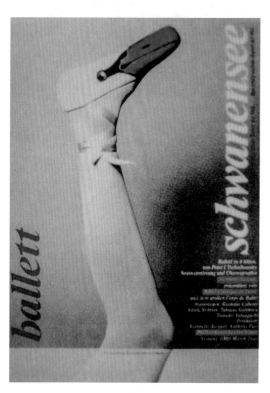

从霍尔格·马蒂斯设计的作品中我们能感受到较强的趣味性和新颖性。戏剧和音乐海报丰富的内容与鲜明的特色为霍尔格·马蒂斯提供了广泛的创作空间,他会根据不同时代背景、地域和文化特征精心选择视觉元素进行加工处理,创作出妙趣横生的作品,同时他还特别注重作品内涵和实用价值的表达,并有意在形式上去追求一些独特的视觉效果。

他的作品中使用最多的三种手法是借代类比、异质同构以及肌理转换,可以看出他十分注重图形中一些细节问题的处理,反对一切模棱两可的没有内涵的作品,并注重事物之间的关联性。各视觉元素之间通过关联组合很好地揭示出作品的主题和内容,其中借代手法主要体现了画面的趣味性,趣味效果能够带给观众一种视觉享受。而异质同构的表现手法能够将两个不同属性的事物结合并组成一个全新的形象,给人以丰富的联想。他通过合理地利用材质肌理转换增强了海报作品的可塑性,特别是通过改变材质肌理状态取得了新颖巧妙的良好效果,通过合理改变平面中的材质肌理状态达到真实的立体效果。

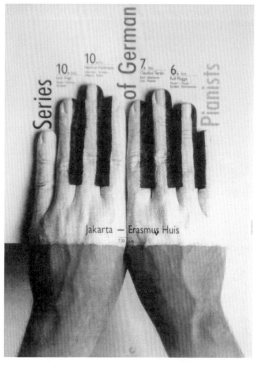

霍尔格·马蒂斯的图形创意作品能够吸引观众做近距离的深入解读,他把观众当成评判自己作品好坏的最佳评委,使得观众与作品产生互动,从而形成强烈的震撼力与感染力。他的作品带给观众的不仅是平面艺术上的视觉感受,还烘托了与主题相关的文化氛围,其反映出的历史面貌和精神风采也给观众留下了很多回味的空间。

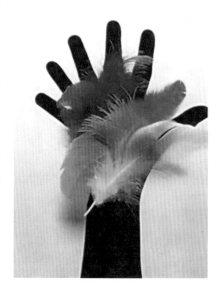

下面是他的一些作品欣赏。

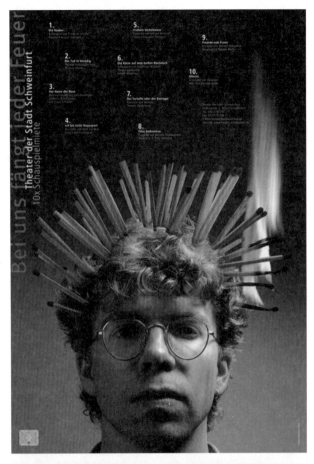

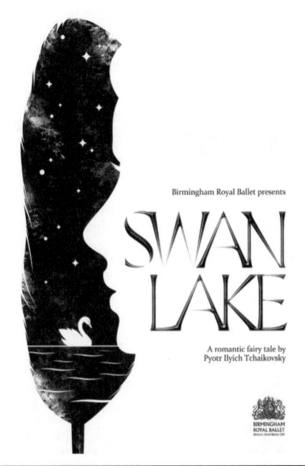

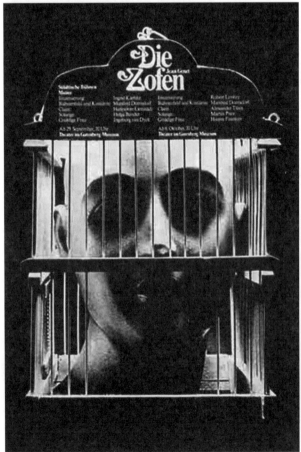

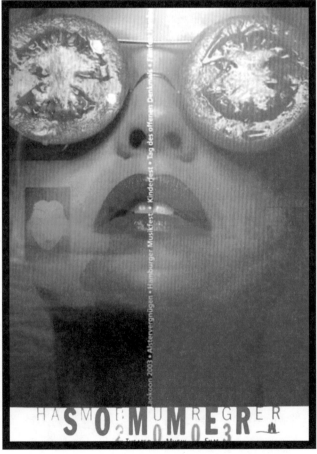

五、爵士乐领域最杰出的招贴设计大师金特 · 凯泽

金特·凯泽1930年3月出生于德国克伦堡。他勤奋、机智，创作领域十分广泛，为巡回演出、文化节、话剧、歌剧、芭蕾等设计招贴，为芭蕾和电视台设计舞台、布景，还有书籍装帧、唱片封套等，成绩卓著。

金特·凯泽的招贴有其典型的创作特点。第一，致力于研究和妙用人的头部。他认为头部是产生思想的地方，是演奏及其他行为的指挥所。还通过脸的表情传达音乐家的心声，这反映了金特·凯泽坚持人道主义的信条。第二，他自己动手制作带讽刺意味的超现实主义的实物道具，通过这种途径将自己的感觉和思想注入作品中。创作他喜欢运用摄影技术和平面设计方法，使作品体现出他的丰富的想象力。他的作品对比例和尺寸非常考究，同时也讲究色彩明暗对比的效果，其招贴作品具有超现实主义的色彩，表现出强烈的个人特点。

他的创作道路是从接触有价值以及日常生活中实用性的、很容易被忽视的东西开始的。他注重表现普普通通的事情，把它们改编成图形。他的创作绝不迎合时尚和现状。图形设计对他来讲是一种艺术思想的交流，一种公共媒体所应承担的传达信息的表现形式。

金特·凯泽认为，招贴画负有自身特定的任务，它必须将要表达的主题意义与价值通过视觉手法表现出来。也就是说，招贴画必须起到中介的作用，必须在现实的动机及其通过暗示表达的想象之间起到催化剂的作用。纯粹的摄影可以把事实记录下来，但它不能像招贴画那样，以非常抽象的推论方式把这一事实逐渐变成图形。对于音乐招贴画来说，首先要做的是将乐器变换为一个能够表现它行为并在视觉上可以表明的观念，然后相应地创造一个像雕塑那样的三维客体，最后借助灯光使之发亮，并用照相机对招贴画的纸面进行预加工。

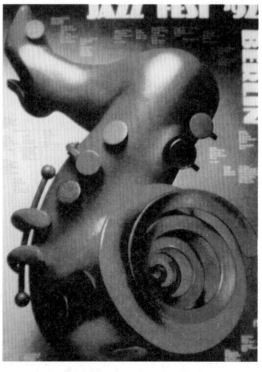

第二次世界大战以后，爵士乐伴随着艰苦岁月中抹平创伤、重建设计站的劳动者一起进入新时代，爵士乐被看作是时代精神的体现，是新生命的源泉，是对自由的呐喊。金特·凯泽热爱这一音乐所赋予的新世界，他的天才的构想和精妙的表现，造就了爵士乐领域一名最杰出的招贴设计大师和享誉世界的设计大师，他的名字和爵士乐紧密地联系在一起。

下面是他的一些作品欣赏。

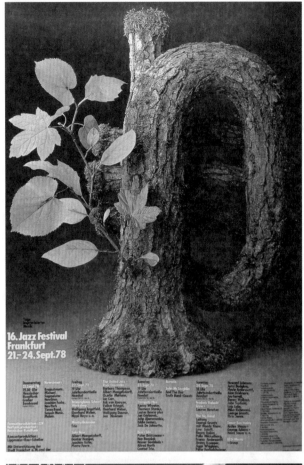

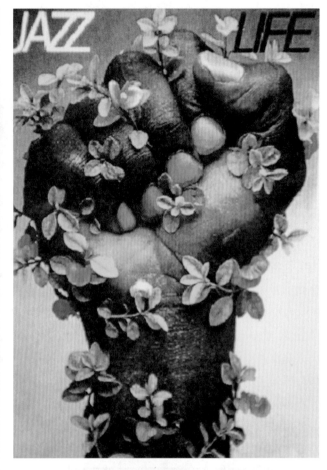

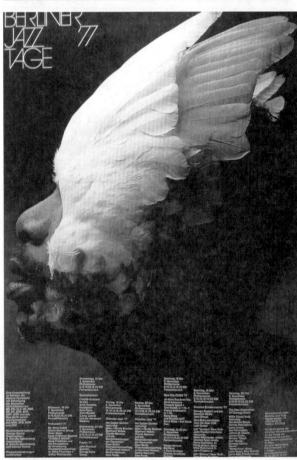

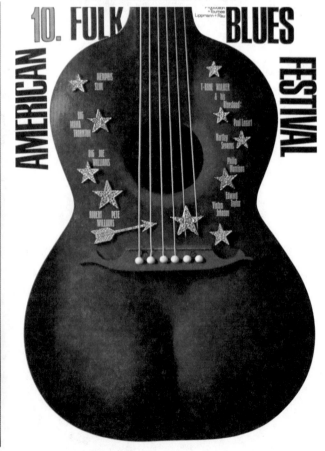

六、意念创意大师兰尼·索曼斯

兰尼·索曼斯于1943年出生于美国伊利诺依州的东莫莱茵区。他获得过许多奖项,其中包括墨西哥国际海报双年展金奖、俄罗斯莫斯科平面设计双年展金蜂奖、保加利亚索菲亚国际戏剧海报三年展金奖以及一项科罗拉多国际海报邀请双年展的最高奖。

他和妻子(同时也是设计伙伴)克莉斯汀一同经营着一个获奖的设计工作室——索曼斯设计。他们的设计作品已发表在数以百计的设计范例书籍之中,《图形》《意念》《传达艺术》《设计步骤》以及《新平面设计》杂志都分别通过专题的形式介绍过他们的设计作品。

兰尼·索曼斯的作品已在世界各地许多博物馆展出,其中包括华盛顿特区的美国国会图书馆、旧金山现代艺术博物馆、德国柏林德意志历史博物馆、日本富山现代艺术博物馆、中国香港文化博物馆、法国巴黎国家图书馆、比利时蒙斯艺术中心以及波兰华沙海报博物馆等。

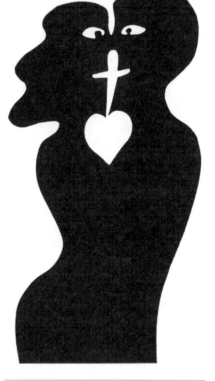

兰尼·索曼斯在他的著作里写着:"在我所有的广告招贴作品里,首要的,同时也是最重要的,就是关于设计意念的问题。而设计的意念又来自于我所直接面临的设计问题之中,诸如它的本质、背景、对象、诉求、功能范围和预算费用等。由于我通常应用不同的技巧和手法来创造意象,所以并不受某种单一限定的风格范式约束。我的目的是选择一种特别的解决方式,它能准确地与我心目中就某个委托项目生成的意念相吻合。我的作品中文字语言也是一个非常重要的方面,因为它和作品中的意象是相辅相成的。在比较理想的情况下,观者通过文字能更深刻地领会招贴广告的意义。这也就是为什么我的作品中充满了隐喻的图形要素、视觉的双关谐语和幻象的原因,所有这些要素从理智和感情两个方面引导着观者与广告的意象相互作用。"

下面是他的一些作品欣赏。

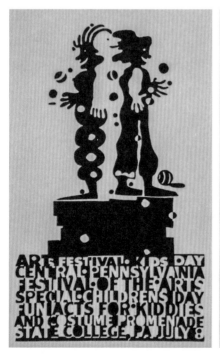
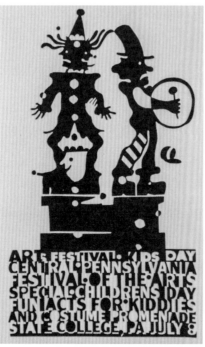
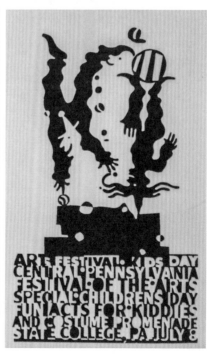

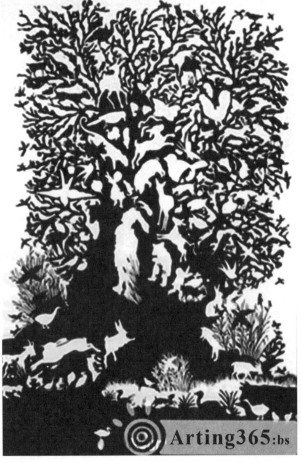

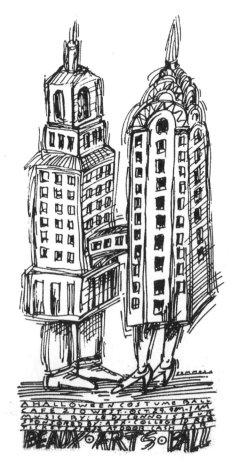

七、埃舍尔的不可能世界

　　荷兰图形大师埃舍尔1898年出生于荷兰吕伐登市。1972年埃舍尔逝世于拉伦城,享年73岁。他以其源自数学灵感的木刻、版画等作品而闻名。他的作品多以平面镶嵌、不可能的结构、悖论、循环等为特点,从中可以看到对分形、对称、双曲几何、多面体、拓扑学等数学概念的形象表达。他的作品都充满幽默、神秘、机智和童话般的视觉魅力,兼具艺术性与科学性。哲学家、数学家、物理学家可以将其解释得很深奥,而普通人也同样可以找到自己的感受,即使是孩子。一些自相缠绕的怪圈、一段永远走不完的楼梯或者两个不同视角所看到的两种场景……半个世纪以前,埃舍尔所营造的"一个不可能世界"至今仍独树一帜、后无来者,并风靡全世界。

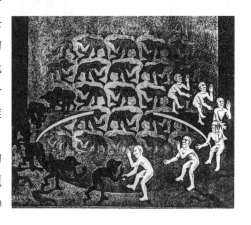

　　对于埃舍尔而言,自然的美并不单纯是一种感官上的愉悦,重要的是秩序美的存在。埃舍尔对连续、对称、变换、循环、无穷这些念头的着迷丝毫不亚于数学家;他对晶体折射现象的好奇、对引力现象的惊讶,丝毫不逊色于一位物理学家。为了用画面来表达关于循环、无穷、秩序的意念,埃舍尔发明了一种独特的绘画技巧——规则的平面分割。就是用无数个形状相似,同时又清晰可辨的砖块架设起一个二维的宇宙。构建这个二维宇宙的砖块可以是鱼儿、鸟儿,也可以是石块、星体。埃舍尔像一名施展了魔法的魔法师,利用几乎没有人能摆脱的逻辑和高超的画技,将一个个极具魅力的"不可能世界"立体地呈现在人们面前。他创作的《画手》《凸与凹》《画廊》《圆极限》《深度》等许多作品几乎都是"无人能够企及的传世佳作"。

　　下面是他的一些作品欣赏。

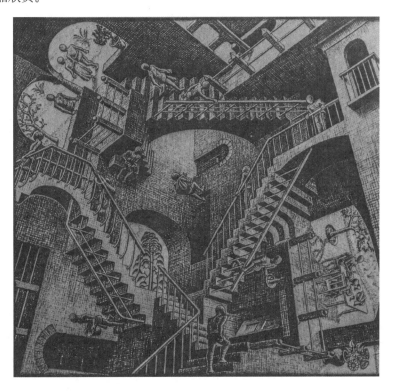

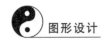

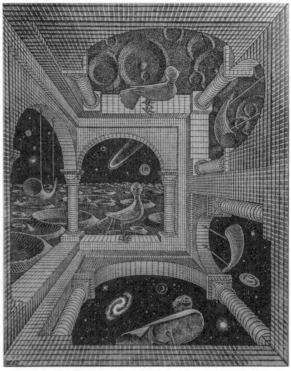

第六章 2019年部分优秀图形设计作品欣赏

一、《纽约时报》2019年度部分最佳插画

2020年2月27日，《纽约时报》按照惯例，从纸质和线上内容呈现过的上万张插图中评选出了2019年度值得特别注意的最佳插画作品。

作为历史长达169年的美国主流媒体之一，《纽约时报》坚持与行业内最先锋的插画师合作，邀请他们为评论性文章创作原创插画，无论是基于互动网的体验还是专栏文章，插画总是在其中扮演着别具一格的角色。

插画师被要求提炼故事中的亮点，并以机智和感性的方式处理话题，为读者传递情感，为思考创造空间，为复杂又熟悉的主题增加深度，也为公众提供新的视角去看待事物。这些插画或让人大笑，或让人深思，又或者给人们在忙碌的一天中带来片刻的平静。

下面是其中的部分优秀作品。

（资料来源：http://www.nytimes.com）

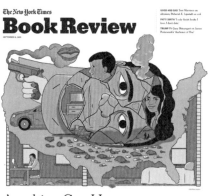

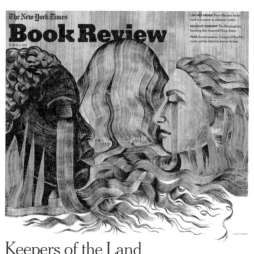

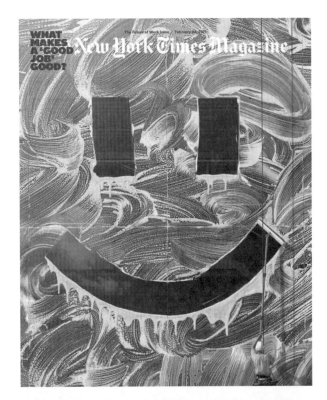

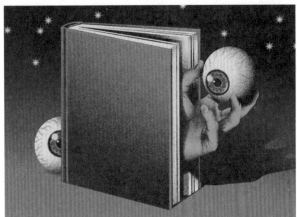

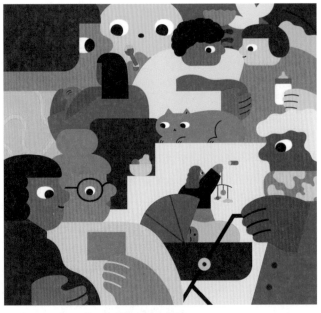

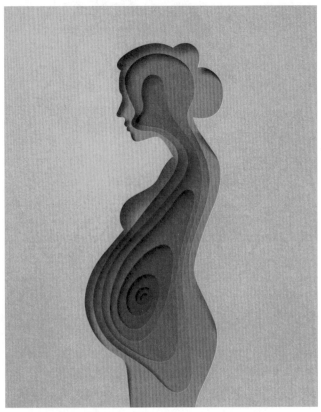

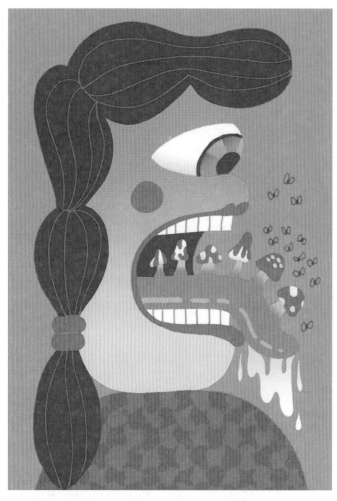

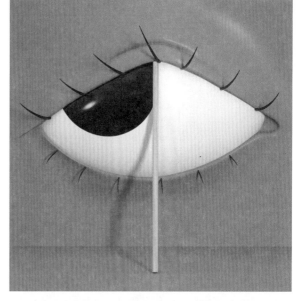

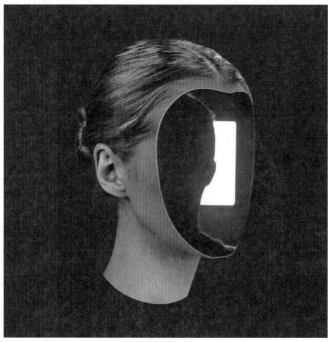

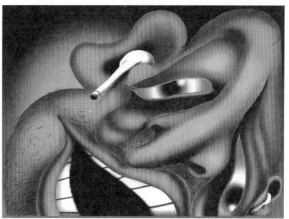

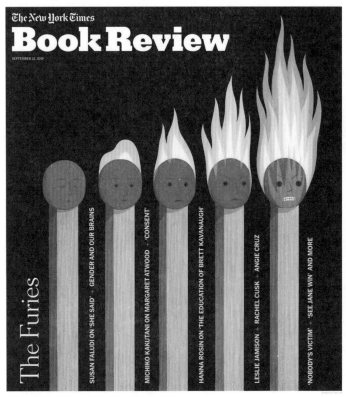

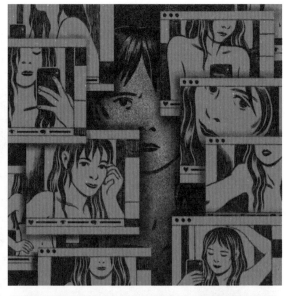

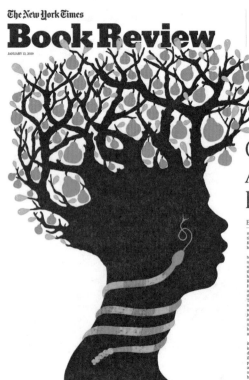

二、优秀的字体图形设计

通过每周或每日设计一幅作品,以锻炼自身技能和积累灵感,这样的项目在设计行业并不少见。

两位来自巴塞罗那的设计师 Nina Sans 和 Rafa Goicoechea 决定,将这种个人练习变成一项年度字体设计比赛——36 Days of Type。

2014 年,Nina Sans 和 Rafa Goicoechea 在 Instagram 上发起了 36 Days of Type 项目。他们每年都会邀请全世界的设计师、插画师和字体设计爱好者们在 36 天里,按照规定日程,设计 A 到 Z 这 26 个字母和 0 到 9 这 10 个数字,并将作品上传到 Instagram 上。

2019 年正值项目发起的 6 周年之际,Nina Sans 和 Rafa Goicoechea 决定与 Adobe 合作,在众多参赛的字体设计中选出 6 组最优秀的作品,这 6 位设计师和艺术家分别是 Julie Featherstone、Lewis MacDonald、Shakthi Hari N V、Jess Ebsworth、Liam Bevin 和 Zai Divecha。

(资料来源:http://www.theblog.adobe.com)

(一) Julie Featherstone (英国,伦敦)

Julie Featherstone 是伦敦奥美的设计师,平时在业余时间进行个人插画与艺术创作。她毕业于中央圣马丁艺术与设计学院,在设计实践中对插画和字体越来越感兴趣。在 18 年的设计工作中,她成功地将插画和文字排版应用到设计项目中。

近年来,她学会了在 AI 中创建自定义矢量笔刷,并应用到自己的字体创作中。Julie Featherstone 表示这需要大量的实验,并对图层、宽度、颜色和亮度进行微调。

下面是她设计的一些字体图形作品欣赏。

图形设计

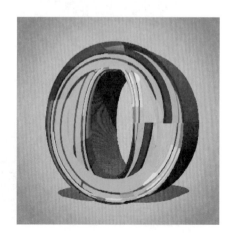

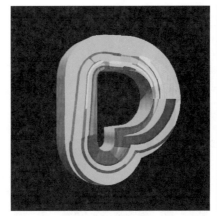

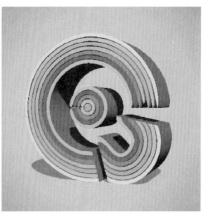

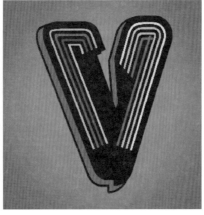

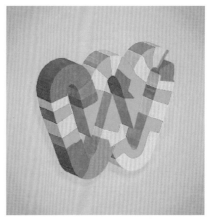

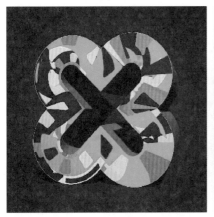

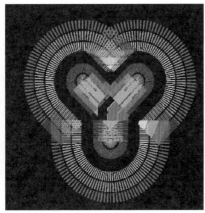

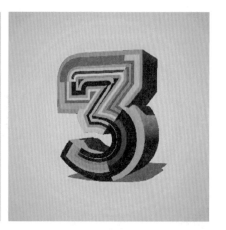

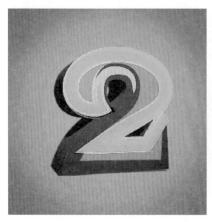

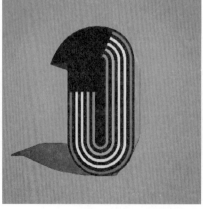

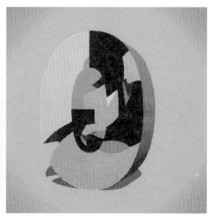

（二）Lewis MacDonald（英国，苏格兰格拉斯哥）

Lewis MacDonald 的字体设计是经由他的独立字体设计工作室 Polytype 平台发布的。在大学时期，他经常为学校的音乐舞蹈活动设计海报和宣传单，并渐渐开始关注好看的、优秀的字体，并能轻易识别出很多字体。他一心想创造属于自己的字体。

Lewis MacDonald 把每个字母或是数字的设计都看作一项新的挑战。每一天，他都会随手涂鸦脑海里出现的任何想法，慢慢完善并探索出许多变体，然后从中选择一个最喜欢的样式。他有时会错开连续的线条（如 F），或是将字体中的连接线缩小（如 M 和 U）。他说："画这些图形，想清楚如何把所有元素像拼图一样组合在一起，是一件让人十分愉悦而满足的事情。"

下面是他设计的一些字体图形作品欣赏。

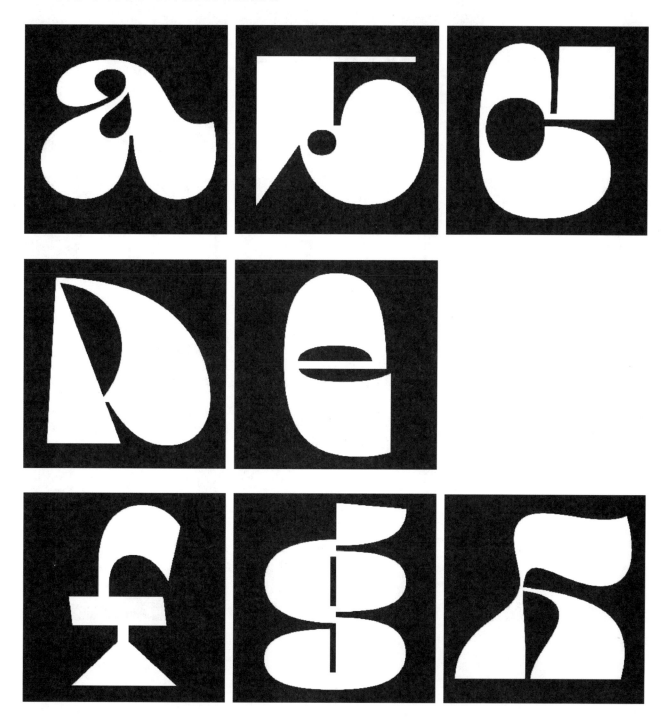

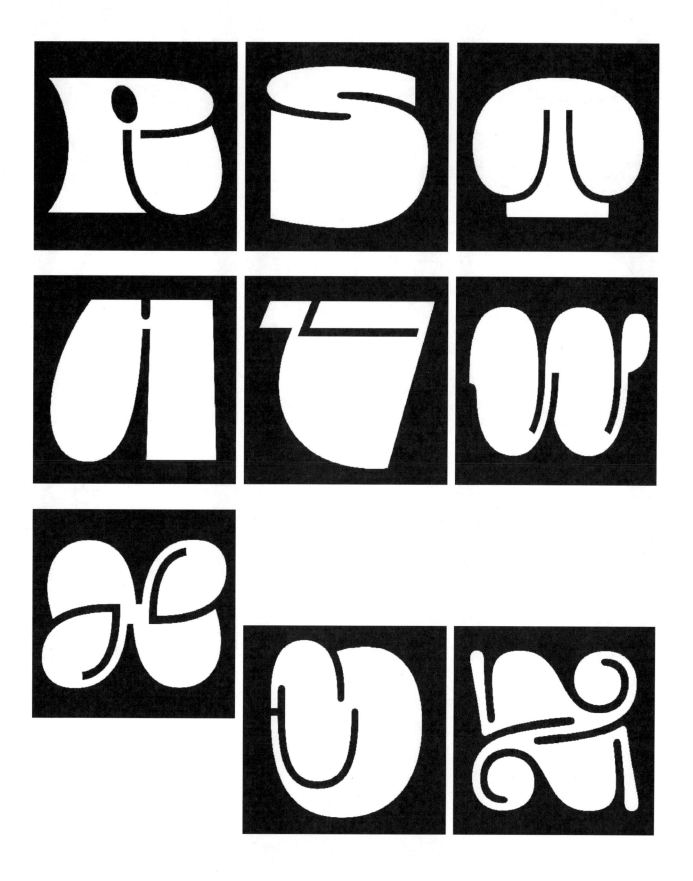

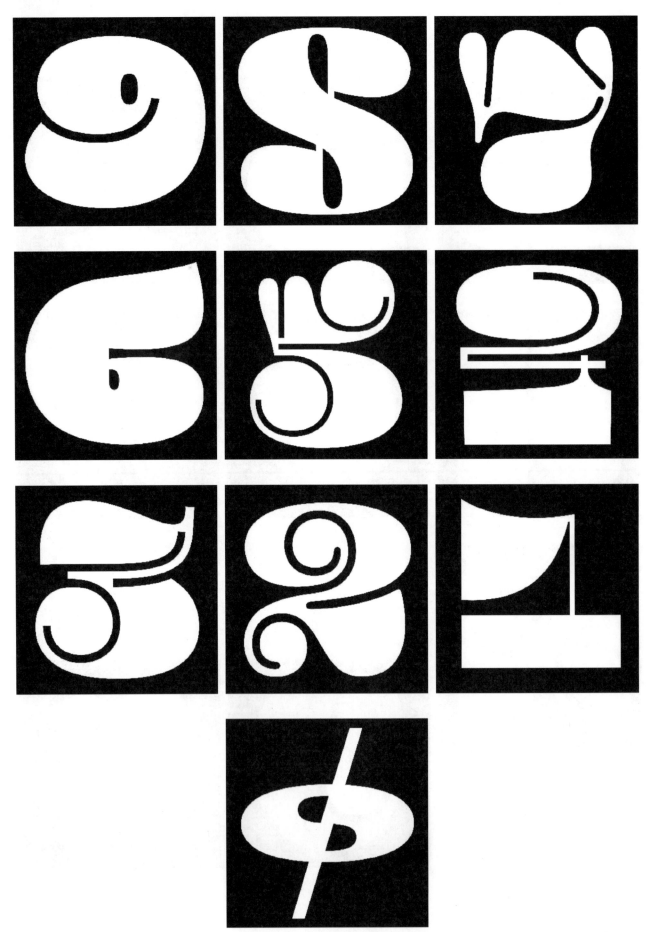

（三）Shakthi Hari N V（印度，泰米尔纳德邦）

Shakthi Hari N V 是一位自学成才的平面设计师和插画师。他来自印度泰米尔纳德邦一个叫 Jayankondam 的小镇，他在大学自学了 Photoshop、Illustrator 和其他 Adobe 工具。Shakthi Hari N V 曾就读化学工程专业，也做过商业技术分析师的工作，后来逐渐意识到创意和艺术创作才是自己真正想做的事情。

Shakthi Hari N V 已经连续三年参加 36 Days of Type 的挑战了。他说："我从大学时就知道这个项目。当时我在 Instagram 上寻找灵感，注意到几个令人惊叹的设计作品，下面都附带了这个项目的标签。"他过去没有专门研究过字体字形，在文字排版设计方面的知识有限，因此，他决定用"负空间"的手法来创造字母和数字，而不是直接设计一套全新的字体。

下面是他创作的一些字体字形作品欣赏。

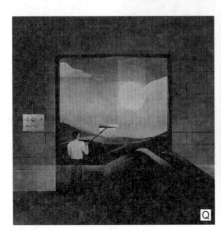

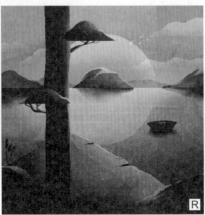

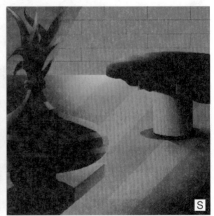

（四）Jess Ebsworth（英国，伦敦）

Jess Ebsworth 2015 年毕业于曼彻斯特城市大学艺术和人文学院，随后的两年为啤酒品牌 Plato Brewing 设计包装，并为英国各地的俱乐部之夜设计海报。她签约了插画公司 Roar Illustration Agency，因此也接触到更多的客户。

下面是她设计的一些字体图形作品欣赏。

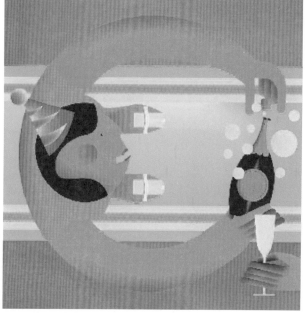

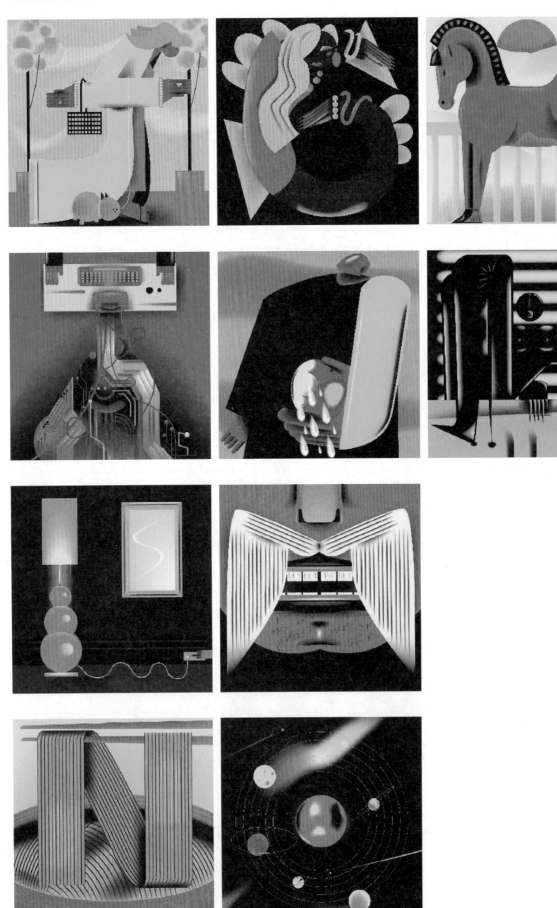

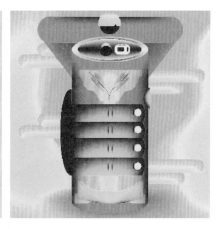

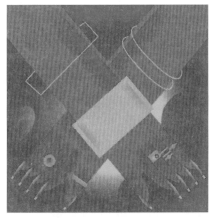

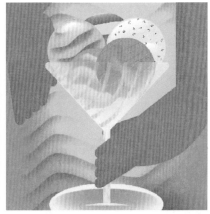

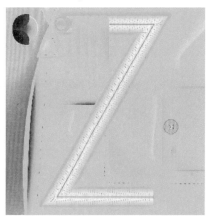

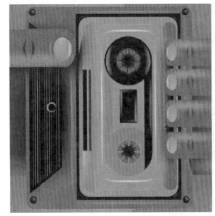
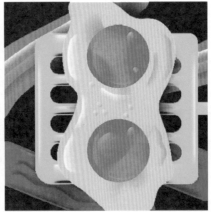

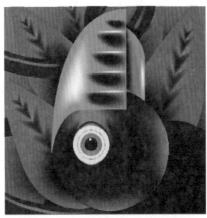
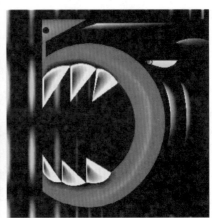

（五）Liam Bevin（英国，伯明翰）

2018年19岁的Liam Bevin从英国伯明翰的艺术教育机构FEED Studio毕业。他没有继续深造，而是作为自由职业者参加一些MV制作等设计项目，并运营了几个YouTube账号。

Liam Bevin把比赛当作一次尝试新风格的机会。每个字母或数字的设计都会从一个主要的立体块开始。比如一个长条圆柱体，而后再以此为主要焦点，围绕这个主体搭建其他的立体块。Liam Bevin需要尽力让整个结构不会在手机上看起来很杂乱。他说："我希望各个立体块间都能保持平衡，同时让人们觉得这些字体都像真的存在于现实中。"

下面是他创作的一些字体图形作品欣赏。

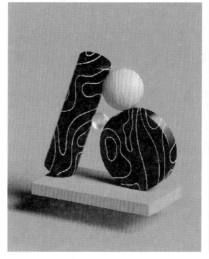
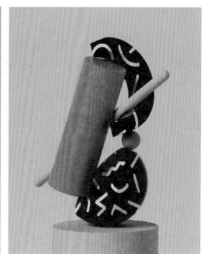

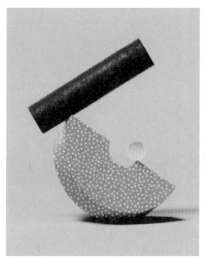
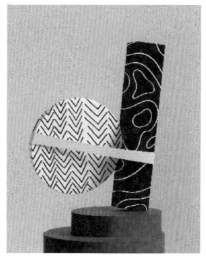
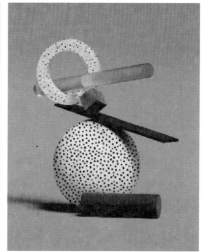

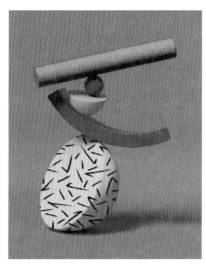
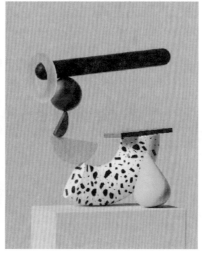
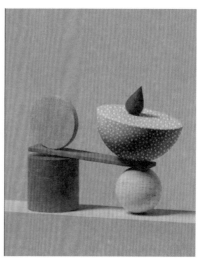

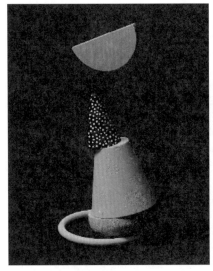 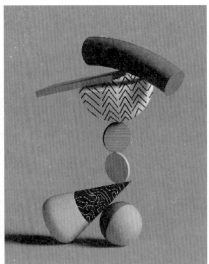 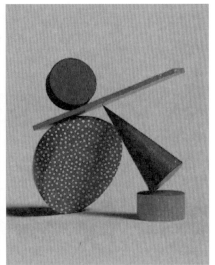

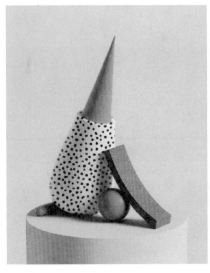 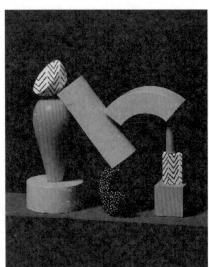 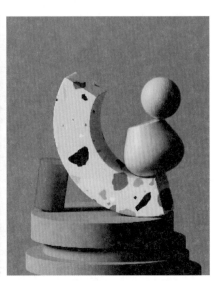

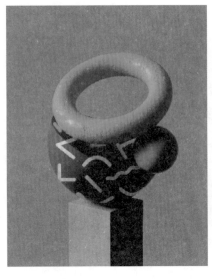 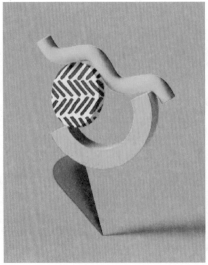 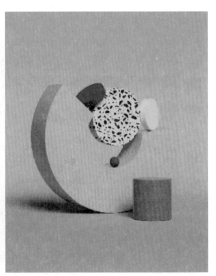

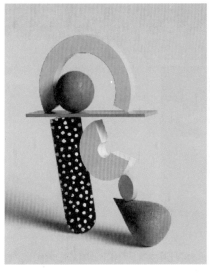
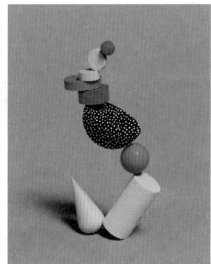
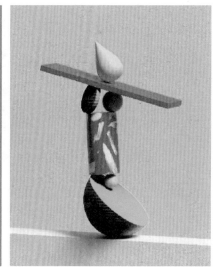

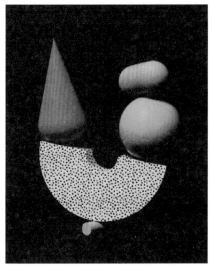
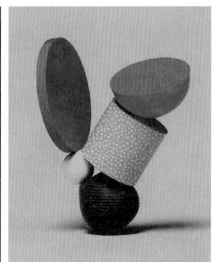
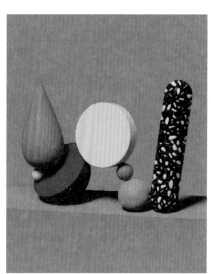

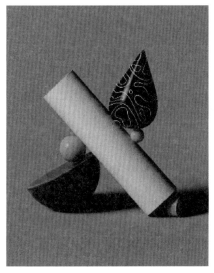
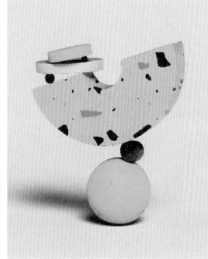
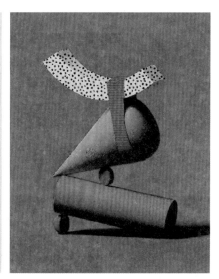

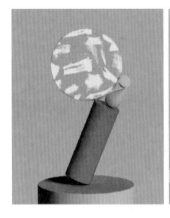
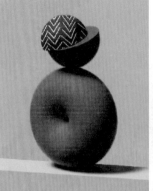
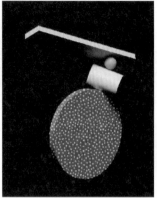
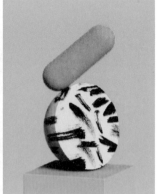

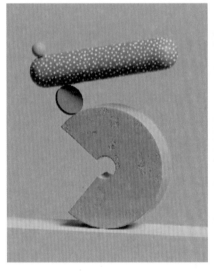
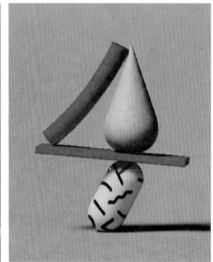
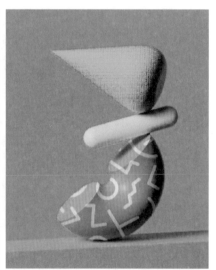

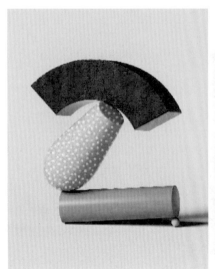
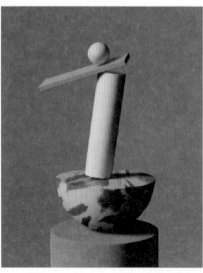
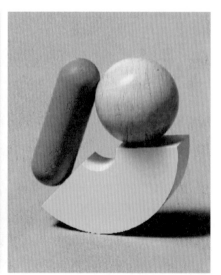

（六）Zai Divecha（美国，旧金山）

旧金山的纸艺艺术家 Zai Divecha 将 26 个字母和 10 个数字设计成了几何纸雕塑和大型艺术装置。

Zai Divecha 说："我确定了这次设计中所需要的元素和材料——白纸、胶水、5 英寸 ×5 英寸的底板卡片等，并想好如何拍摄这些作品，然后就开始这场比赛了。"

"那时，我尝试了折叠、卷起、撕裂、戳洞或切割等各种纸艺技巧，并将此作为设计字母和数字的基础概念。"她回忆道，"一旦发现了一种我喜欢的新图案模式或制作技巧，我就会想办法把它变成一个字母或数字。"

在创作的过程中，她进行了大量的实验，比如将纸卷成管状并折出小褶叶，或是揉成纸团状。这些实验也让她改良了一些常见方法，并研究出了许多新技术。而这个项目中的一些作品也成为她后续大型装置作品的创作灵感。

下面是她创作的一些字体图形作品欣赏。

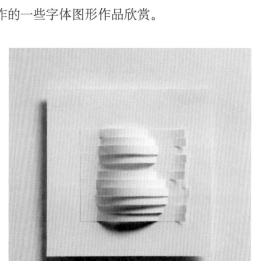

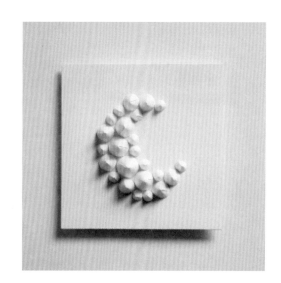

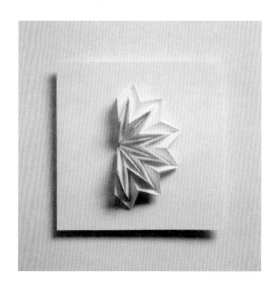

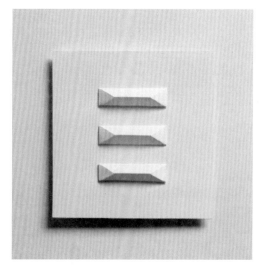

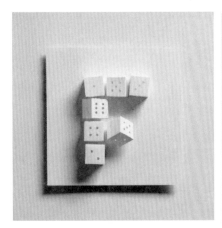

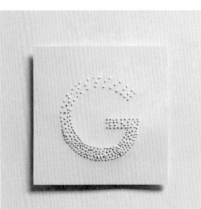

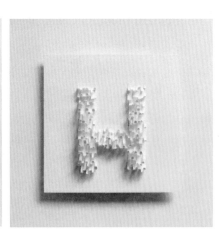

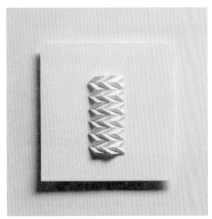

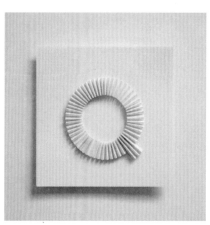

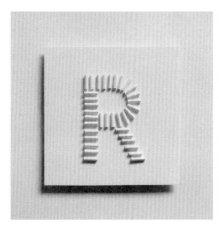

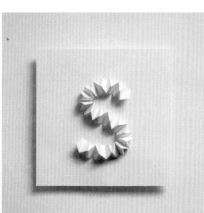

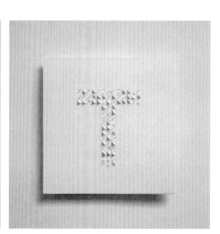

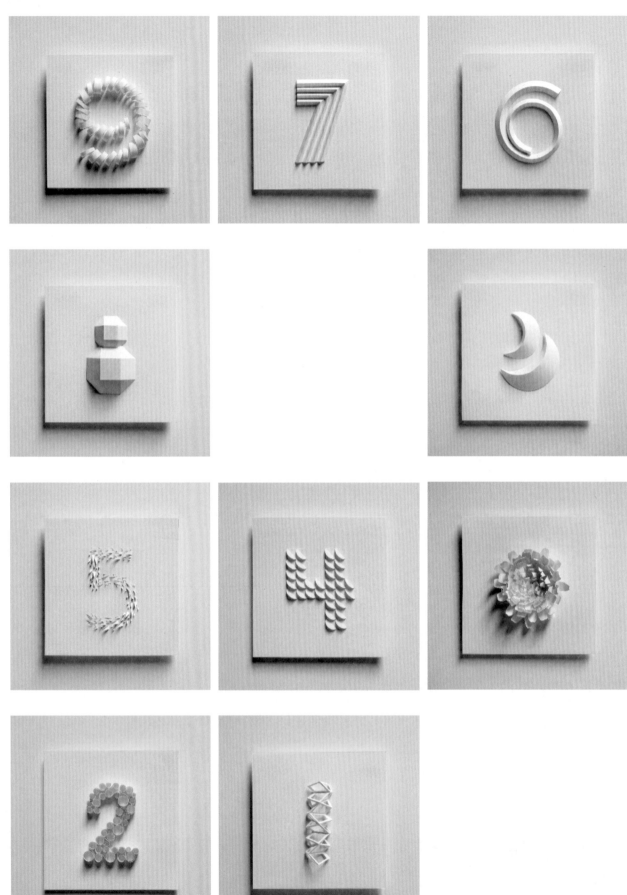

参 考 文 献

[1] 刘巨德 . 图形想象[M]. 沈阳：辽宁美术出版社，1994.

[2] 门德来 . 现代图形设计创意与表现[M]. 西安：西安交通大学出版社，2002.

[3] 过宏雷 . 图式的睿智[M]. 南京：江苏美术出版社，2008.

[4] 何辉 . 图形创意设计[M]. 长沙：湖南大学出版社，2004.

[5] 徐善循 . 图形设计[M]. 上海：上海人民美术出版社，2007.

[6] 郑林风 . 现代图形游戏设计[M]. 北京：机械工业出版社，2011.

[7] 詹文瑶 . 装饰与图形[M]. 重庆：重庆出版社，2003.

[8] 陈振旺 . 图形创意实验教程[M]. 北京：中国人民大学出版社，2011.

[9] 杜平 . 图形设计[M]. 武汉：武汉理工大学出版社，2007.

[10] 宋冬慧 . 图形与字体设计基础[M]. 北京：机械工业出版社，2011.

[11] 李洁 . 图形的启示[M]. 济南：山东美术出版社，2008.

[12] 魏洁 . 图形设计[M]. 北京：中国建筑工业出版社，2013.

[13] 陈珊妍 . 图形创意[M]. 南京：东南大学出版社，2012.

[14] 崔生国 . 图形设计[M]. 上海：上海人民美术出版社，2013.

[15] 王传东 . 图形创意[M]. 济南：山东美术出版社，2007.

[16] 尹定邦 . 图形与意义[M]. 长沙：湖南科学技术出版社，2001.